Pup's Day Out

色彩 隨心 慢 生活

親愛的
波比狗

Niksharon 著

提升繪畫技巧的小方法

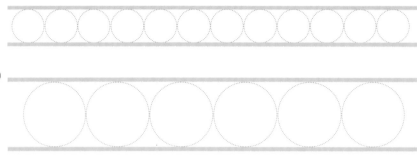

請試著用任一種顏色的色鉛筆做練習，在右方兩種尺寸的圓圈，沿著虛線跟著描出圓形，待熟練後，可以試試畫在沒有虛線的空白處，看自己是否能畫出如同描線般的完美圓形。這個練習可幫助手腕暖身，畫出更靈活的色彩喔！

塗色小知識

方便取得是色鉛筆的優點之一，孩子每學期都會從學校帶回一盒，舉凡運動會比賽、朗讀比賽、繪畫比賽，色鉛筆可說是榮登最佳禮物前三名呢！（話有點太多）當然，如果你想使用蠟筆、彩色筆也可以，願意嘗試就是最棒的。
在這裡要教大家，如何找出適合自己的配色，還有漸層的基本技巧應用，乖寶寶要認真學習喔！

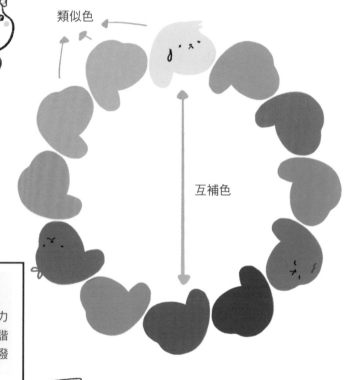

類似色

互補色

單色 → 沉穩
補色 → 生命力
類似色 → 和諧
三原色 → 活潑

Mytone

暖色調 ⟷ 冷色調

原色	互補色	類似色

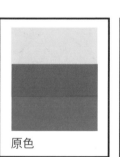 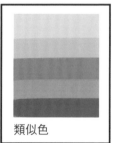

因為無法被分解，所以，我們稱紅、黃、藍為三原色。

色相環中對面的鄰居，我們稱它們為互補色。

色相環中隔壁的鄰居，我們稱它們為類似色。

我是毛，我和老公（毛尼）住在一起，生了兩隻毛小孩，一個女的（小毛）、一個男的（小小毛）。在畫圖前，我會先練上半小時鋼琴，創造符合安東尼·聖修伯里的儀式感，試圖讓畫圖與其他瑣事不同。

我希望你會愛上這本書，如同你深愛你孩子那般，透過每天幾分鐘（塗色儀式感）的相處，提醒自己慢下來生活，忘記因時間流動產生的痛覺，這是我想送給你的。

神奇漸層術

請先半瞇著雙眼，看著右方長條圖，你會看到一條由淺到深的漸層帶。試著用任一枝色鉛筆模仿不同疏密的畫線方式，你有沒有發現，除了著色的力氣之外，線條也可以創造出不一的色彩層次，是不是很神奇啊！

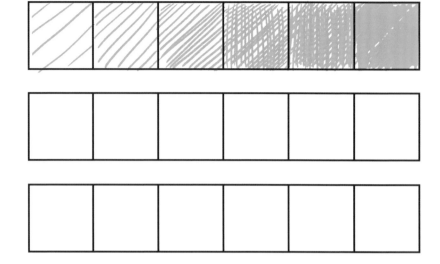

線條樂趣多

在做繪畫練習時，我最喜歡質感創作的部分。利用線條的粗細、弧度、變形和交錯，產生的圖紋可以應用在不同物件上，例如：牆壁、木板、地面、葉脈和柔軟的織布……等。

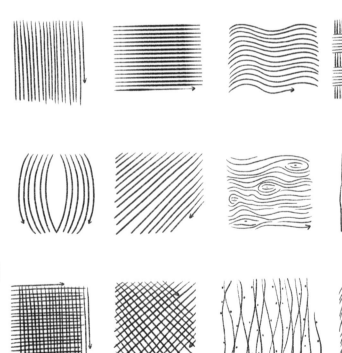

讓腦袋靜止的練習

小時候，大家應該都有過在課本裡塗鴉的經驗，因為老師上課實在太無聊，塗鴉變成殺時間的最好方法；長大後，時間好像永遠都不夠用，也就不再畫圖了。

練習三

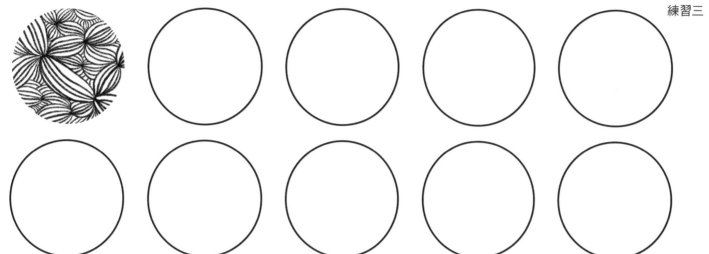

進階練習

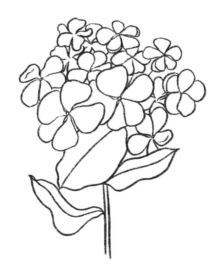

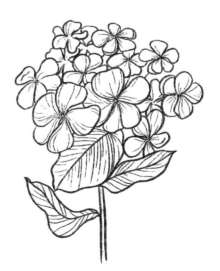

你曾仔細觀察過花瓣嗎？
花瓣和葉子上的線條又有什麼不同呢？

色彩的魅力

購買色鉛筆時，可以注意一下盒子上的資訊，選擇水性的色鉛筆可以讓你在
著色時省點力氣，有種事半功倍的感覺。

在畫任何物件時，先將想要的色系挑選出來，並選擇3~5枝類似色的筆，先用
淺色的色筆勾勒出線條的方向，層層堆疊後，再用深色的筆加強細節。

秋刀魚
配 Lemon

圓柱體是弧線　　長方形是直線

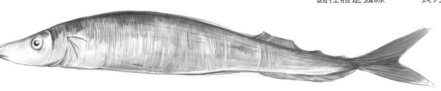

順著身體的曲線走，一步步地摸索，
跟著你心裡的節奏，永遠都畫不夠。

當畫家最大的樂趣在於幫物件製造陰影，
這是我們不能製造給孩子的，不管他們有
多皮。（抱～）

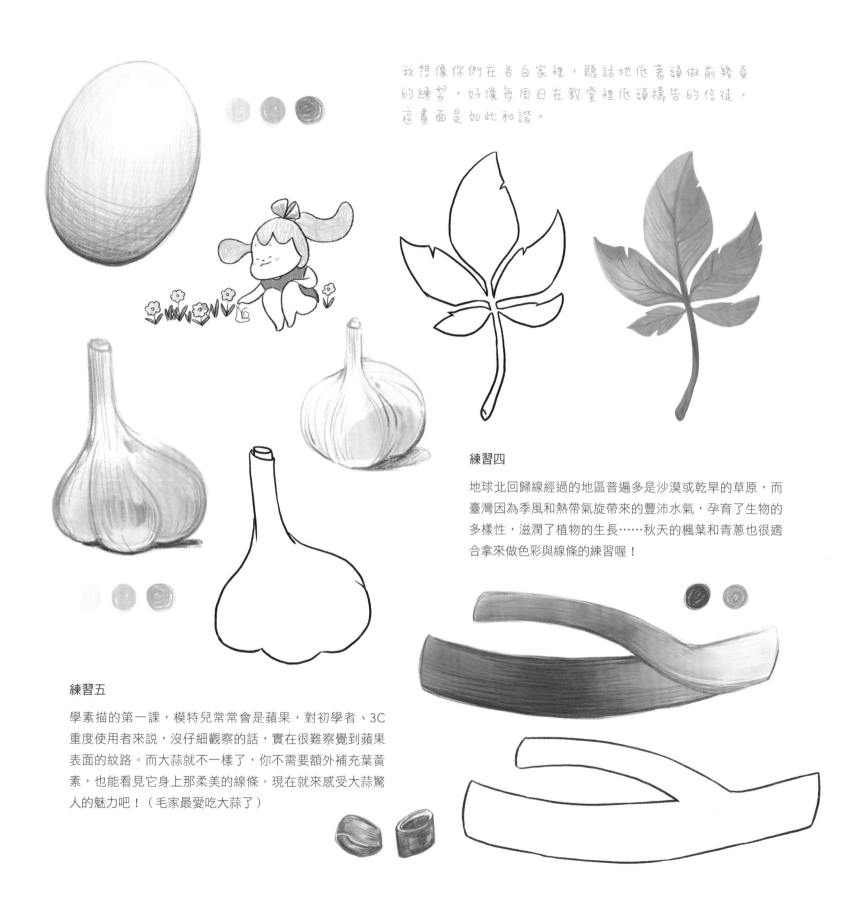

我想像你們在各自家裡，聽話地低著頭做前幾頁
的練習，好像每周日在教堂裡低頭禱告的信徒，
這畫面是如此和諧。

練習四

地球北回歸線經過的地區普遍多是沙漠或乾旱的草原，而
臺灣因為季風和熱帶氣旋帶來的豐沛水氣，孕育了生物的
多樣性，滋潤了植物的生長……秋天的楓葉和青蔥也很適
合拿來做色彩與線條的練習喔！

練習五

學素描的第一課，模特兒常常會是蘋果，對初學者、3C
重度使用者來說，沒仔細觀察的話，實在很難察覺到蘋果
表面的紋路。而大蒜就不一樣了，你不需要額外補充葉黃
素，也能看見它身上那柔美的線條。現在就來感受大蒜驚
人的魅力吧！（毛家最愛吃大蒜了）

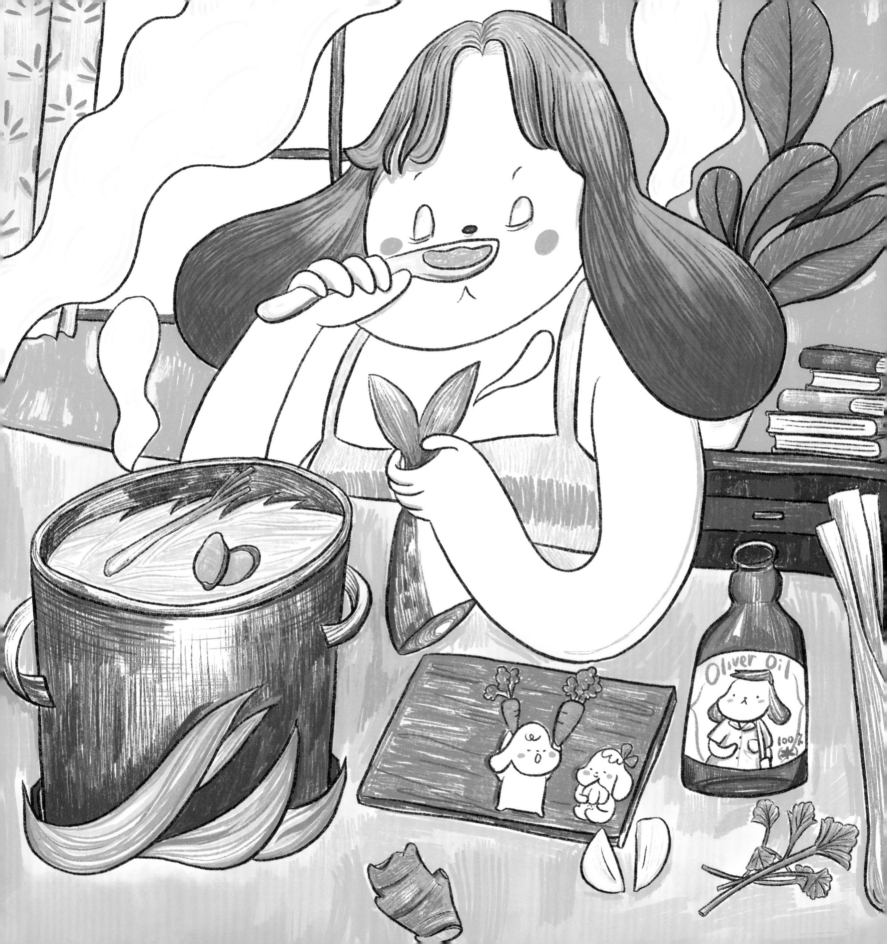

希臘神話裡受到詛咒的薛西佛斯，被眾神處罰終其一生都將推著一塊石頭上山，好不容易推上山頂，巨石又滾回了起點。常常我想像自己是個哲學家，問自己一連串的問題，好比：「在教養過程中，我們都希望孩子是順從的，可偏偏總是天不從父母願，有些小孩總是可以把父母氣到血壓飆高。」在被現代主義、愛的教育洗腦的制約下，大人變成親子衝突的俘虜。

小孩是石頭。

今天好熱，病毒應該都被曬乾了。孩子的大腦在二十歲左右，前額葉皮質層才會成熟，透過父母為孩子提供的經驗，建構他們良好的大腦神經迴路。這意味大石頭可能不會每次都滾到山谷，毛・薛西佛斯和毛尼・薛西佛斯得救了。

筆記：在他們大腦尚未完全成熟時，以為孩子能三思而後行、體貼他人、調節情緒是荒謬的。水果還沒成熟時，總是酸澀的。被孩子俘虜的時候，來份能幫你降溫的料理吧！

剛好，毛爺爺摘了好多土芒果來～～

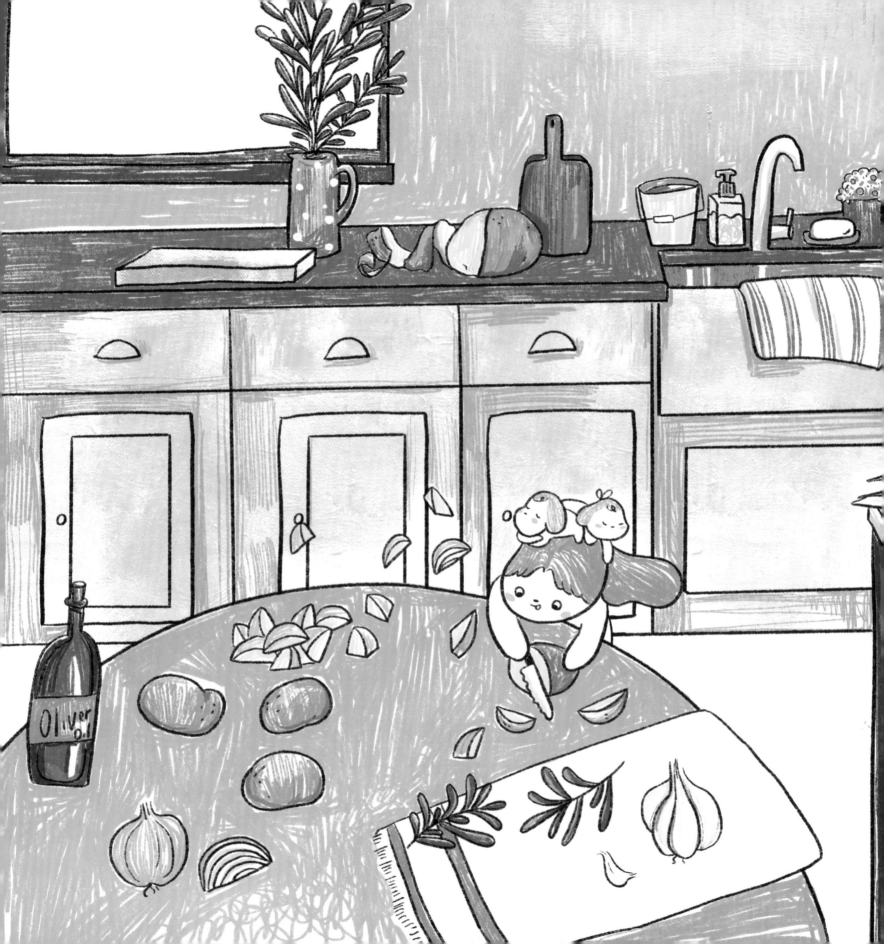

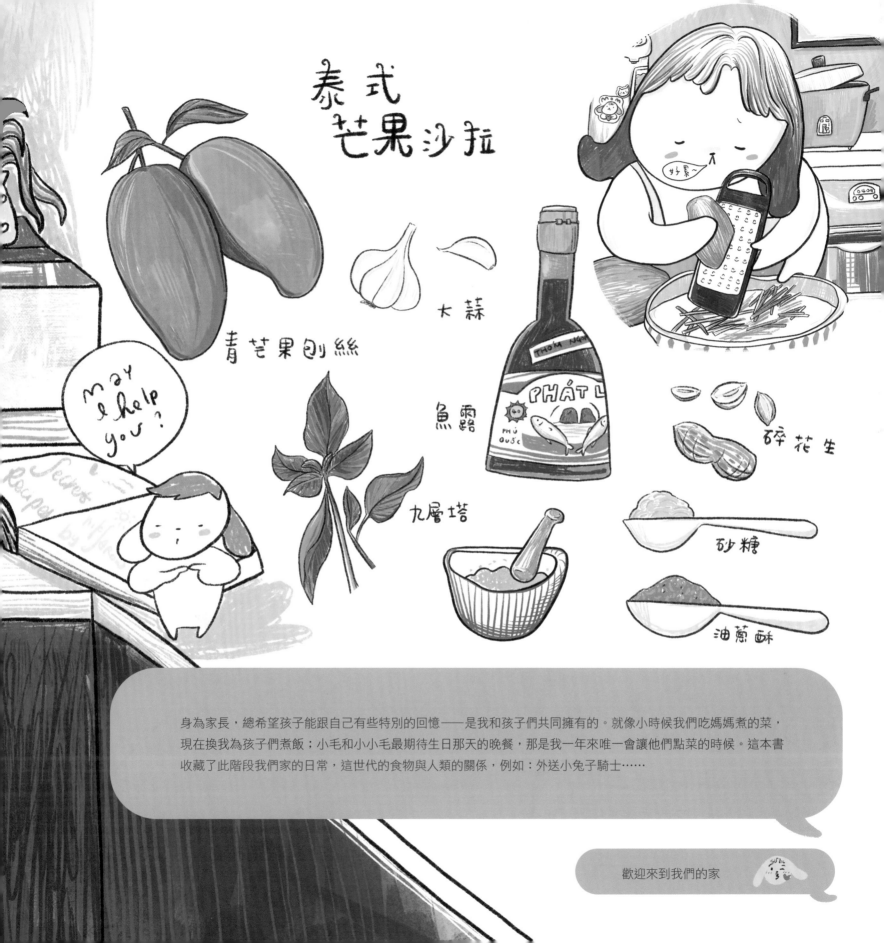

泰式芒果沙拉

青芒果刨絲

大蒜

魚露

九層塔

碎花生

砂糖

油蔥酥

MAY I HELP YOU?

身為家長，總希望孩子能跟自己有些特別的回憶——是我和孩子們共同擁有的。就像小時候我們吃媽媽煮的菜，現在換我為孩子們煮飯；小毛和小小毛最期待生日那天的晚餐，那是我一年來唯一會讓他們點菜的時候。這本書收藏了此階段我們家的日常，這世代的食物與人類的關係，例如：外送小兔子騎士……

歡迎來到我們的家

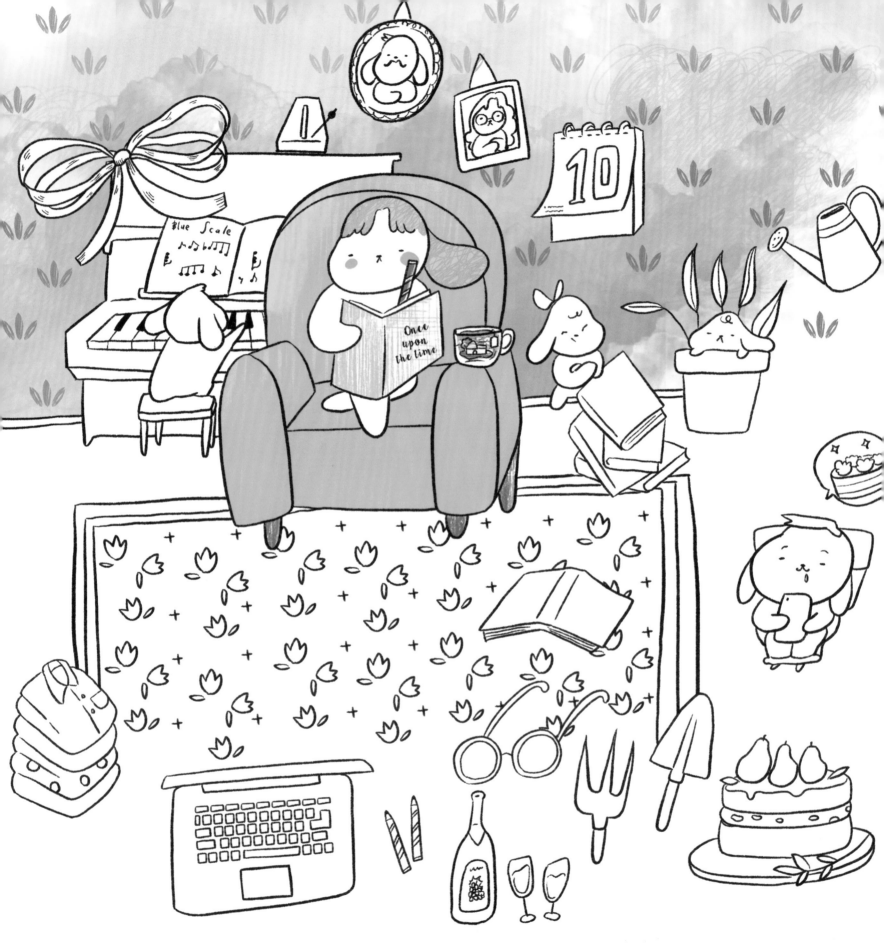

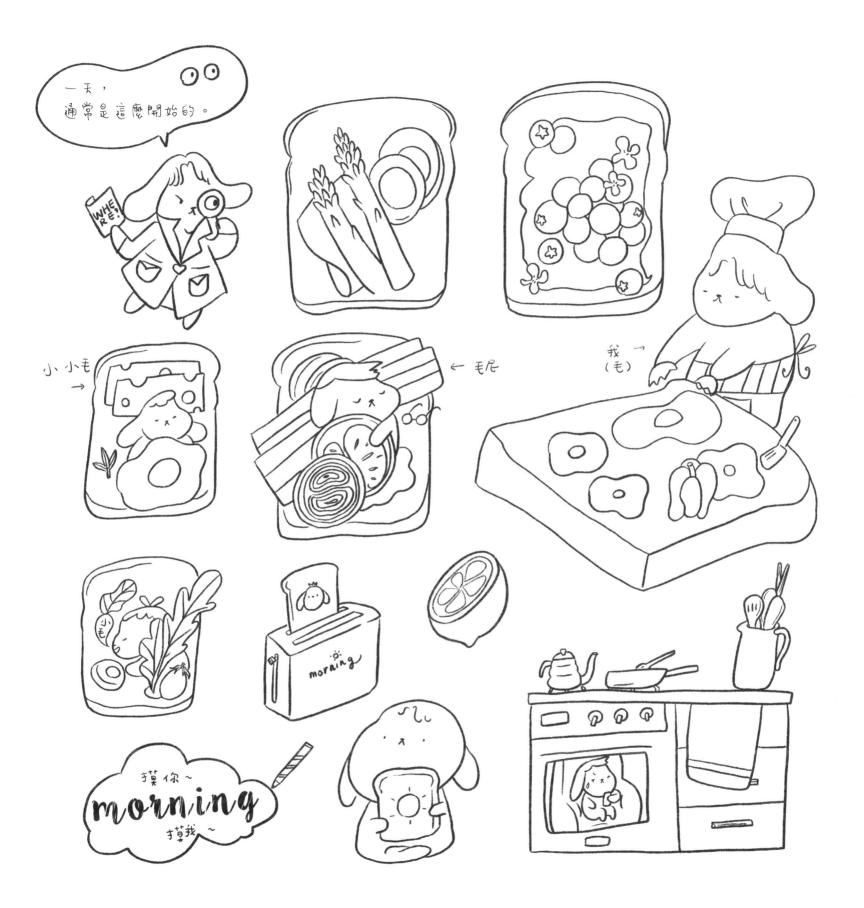

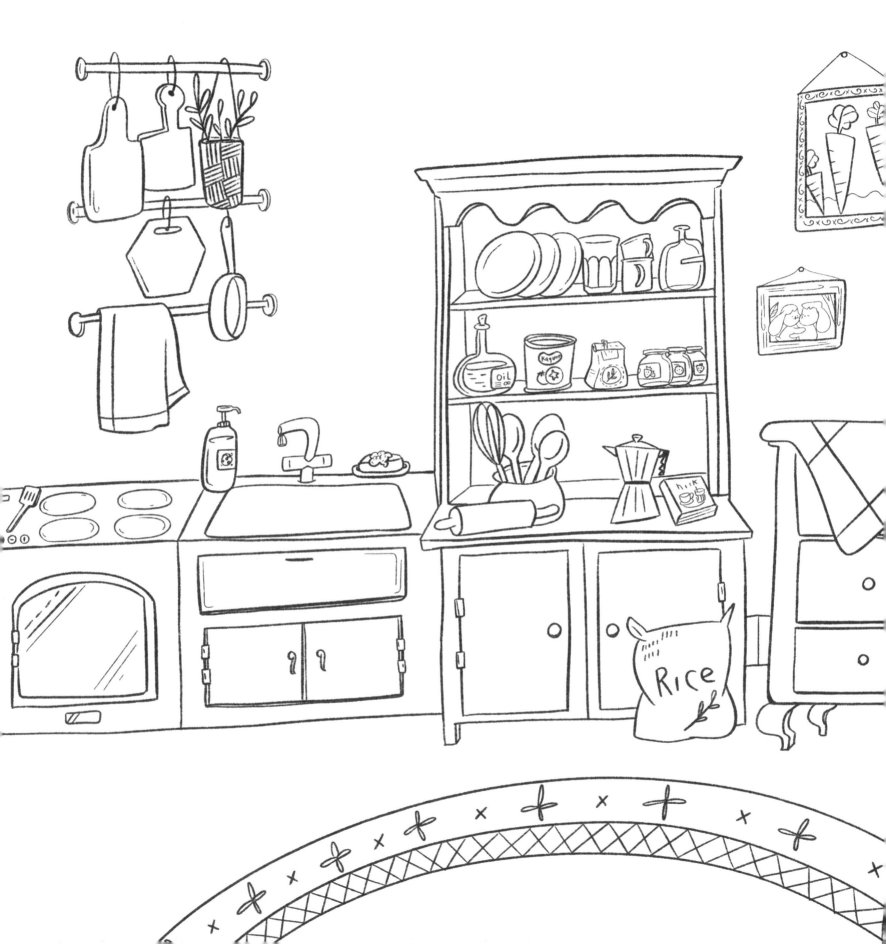

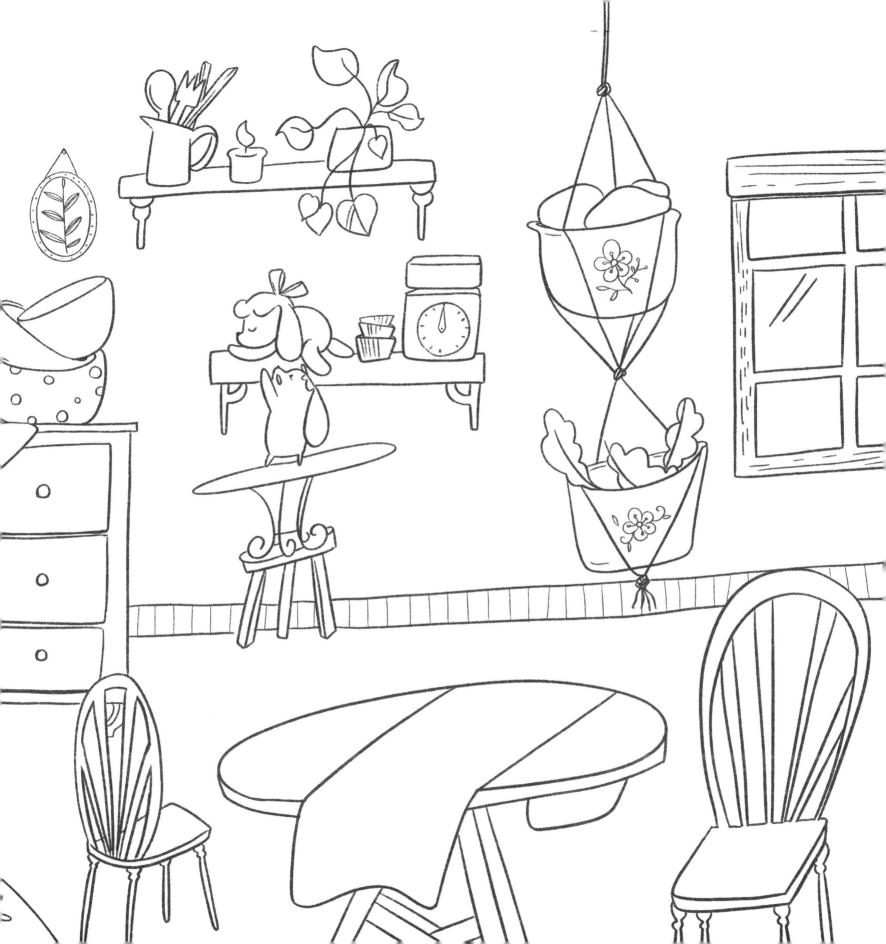

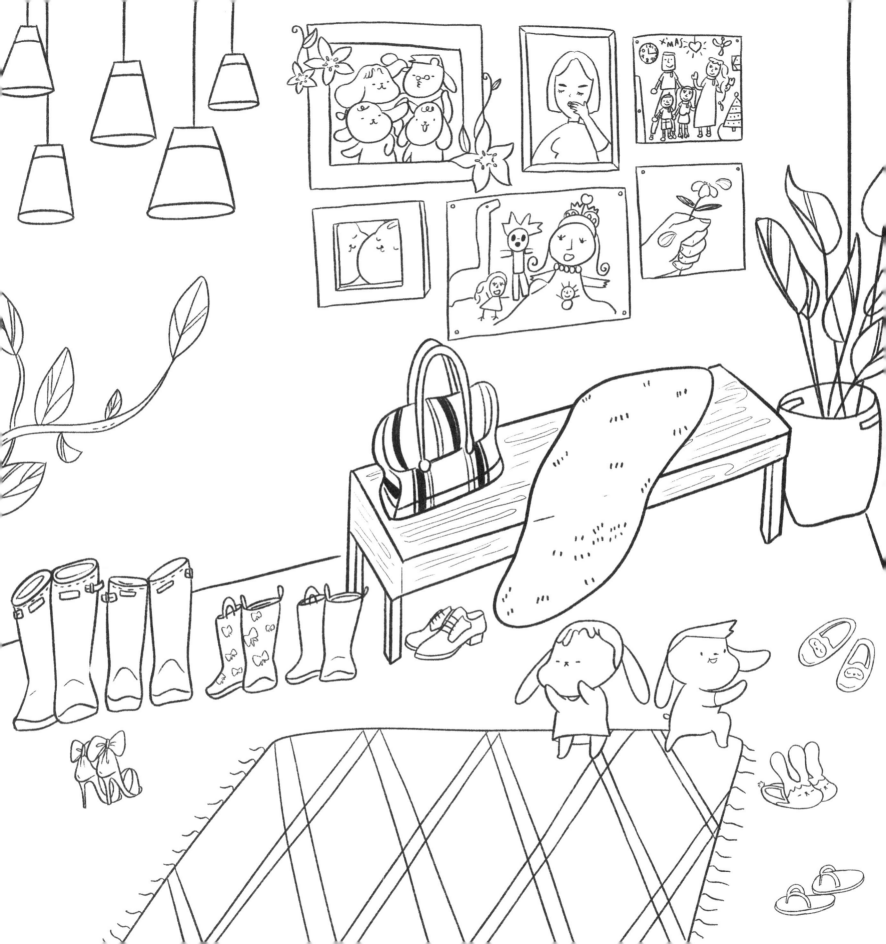

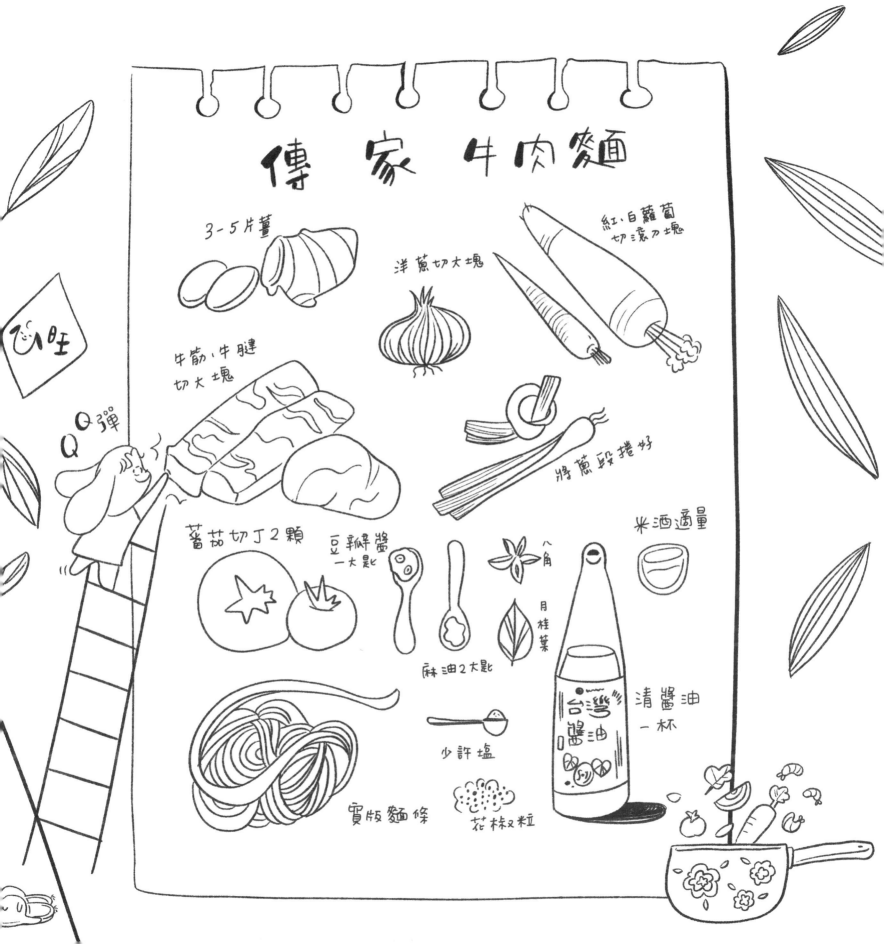

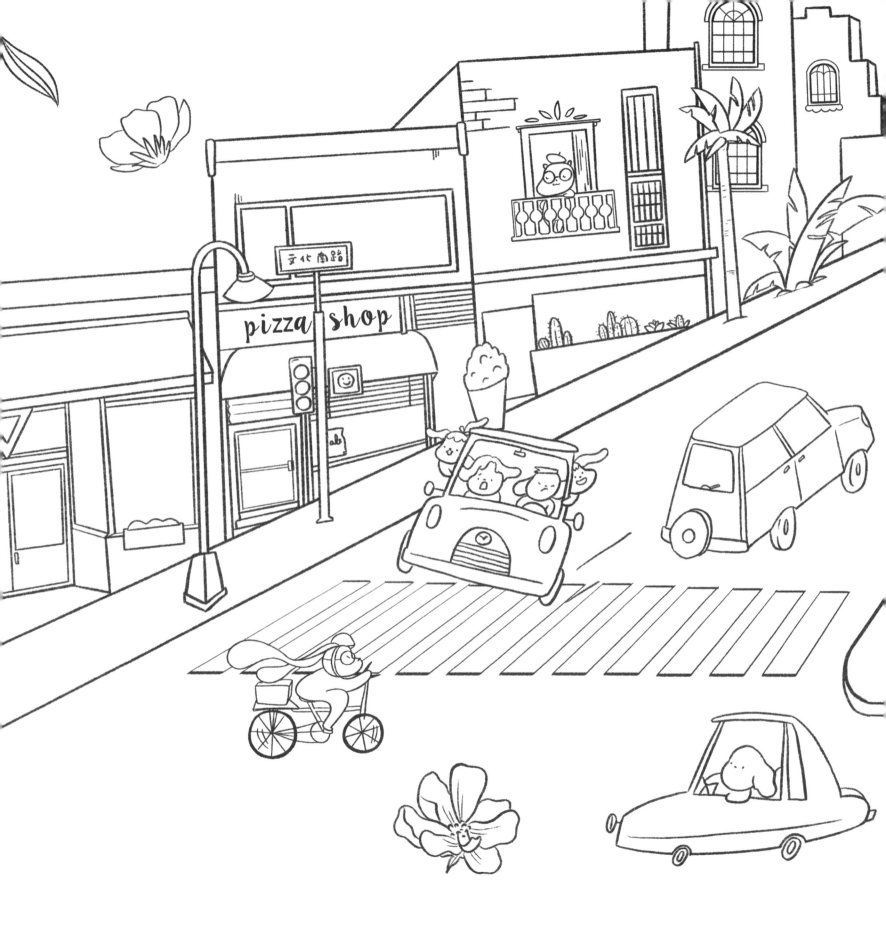

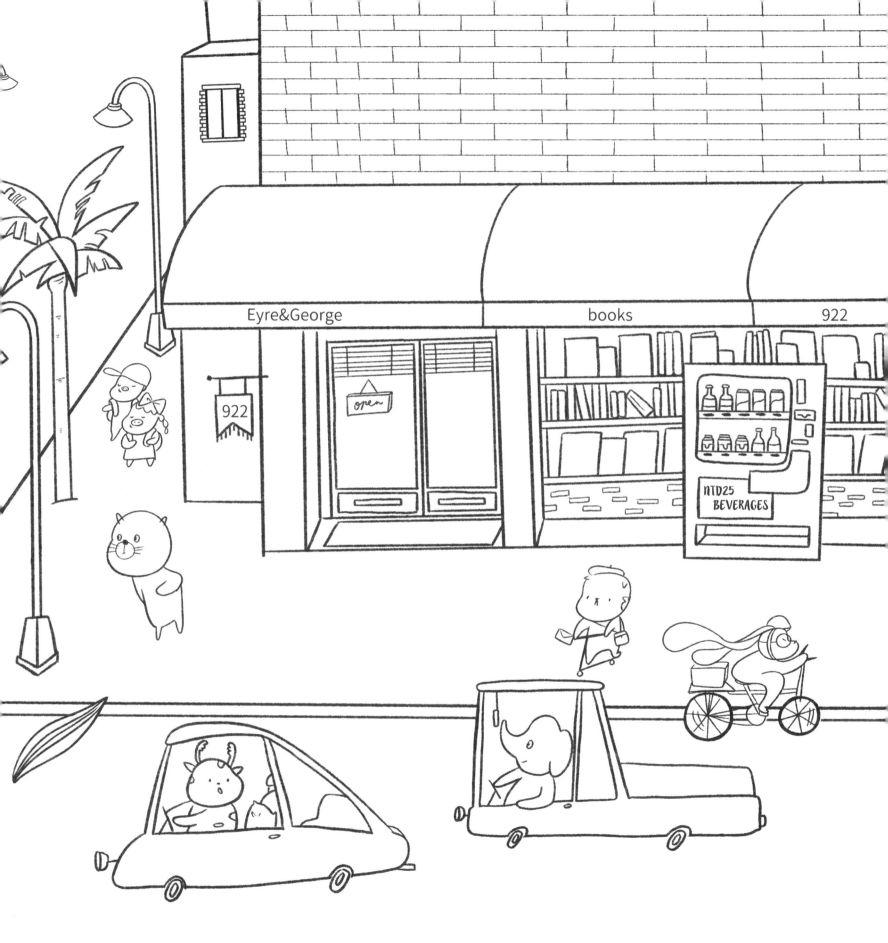

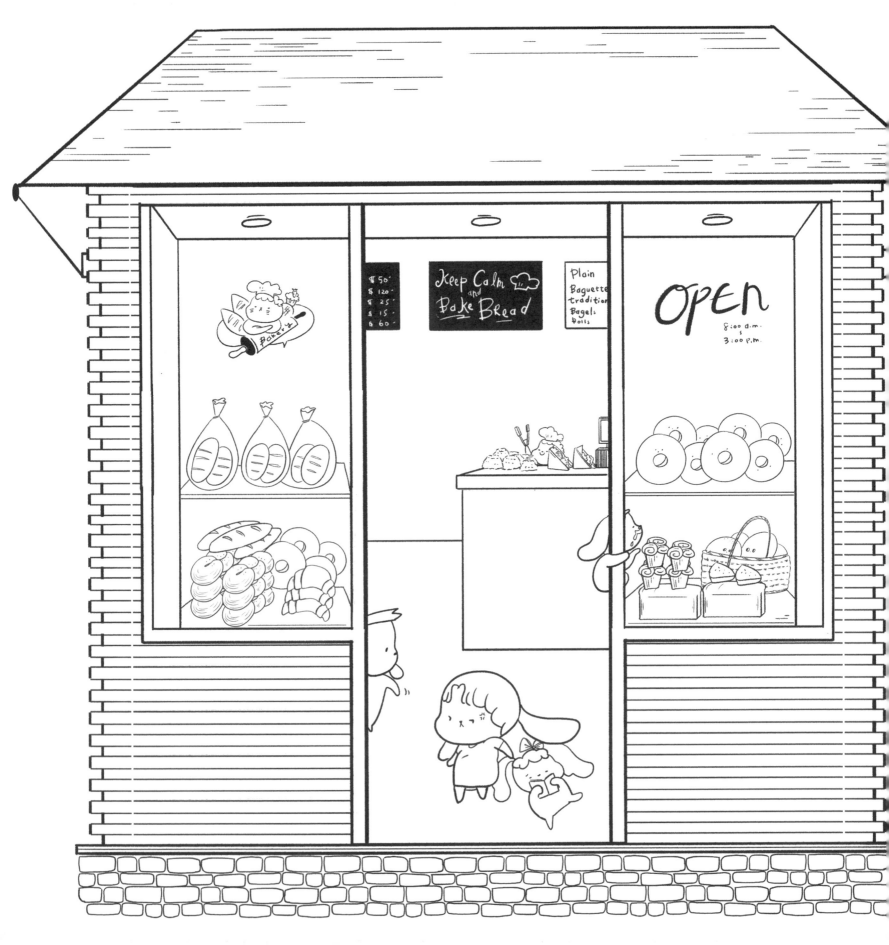

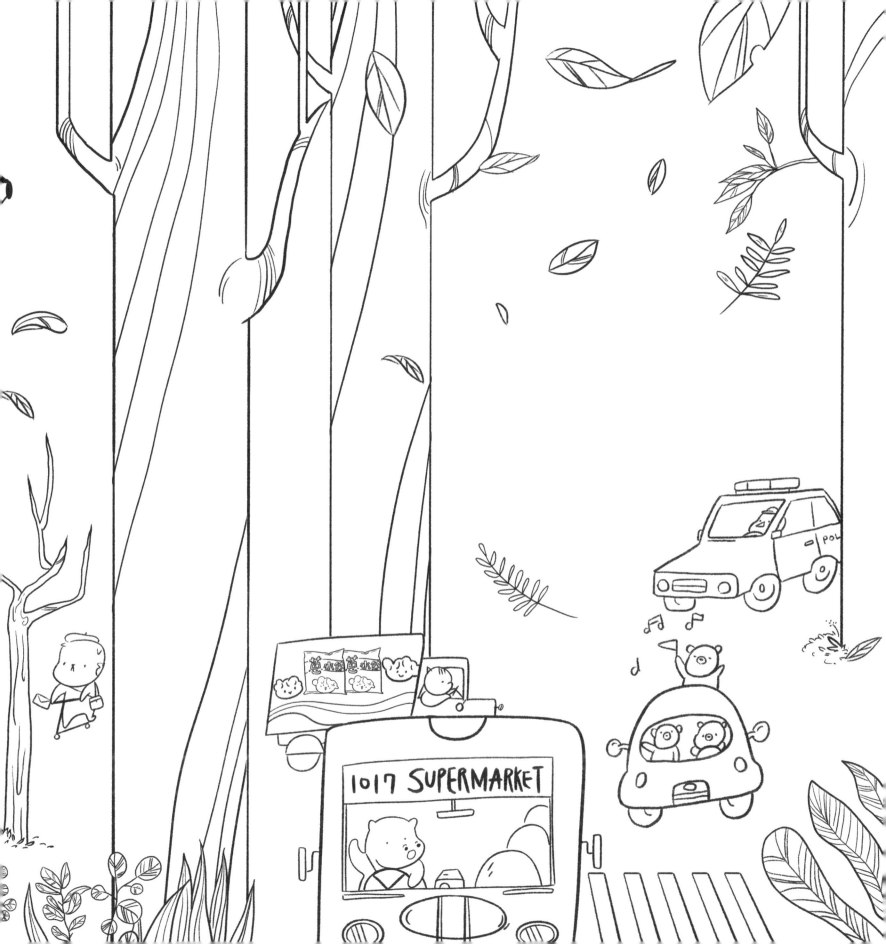

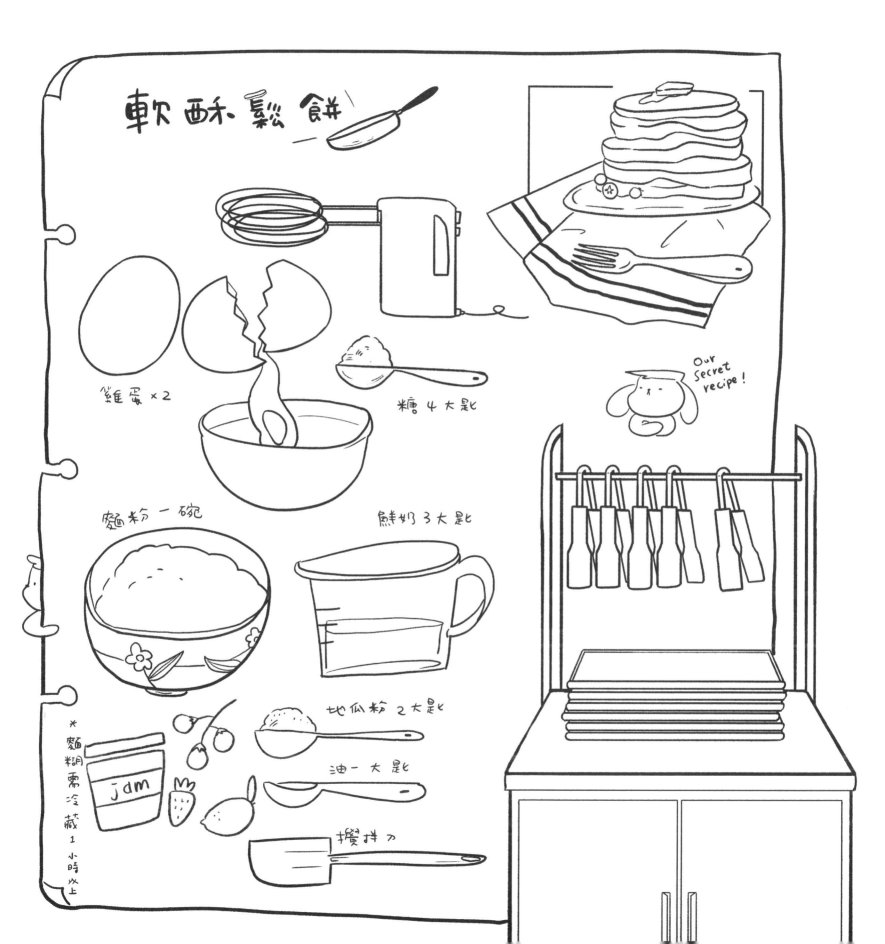

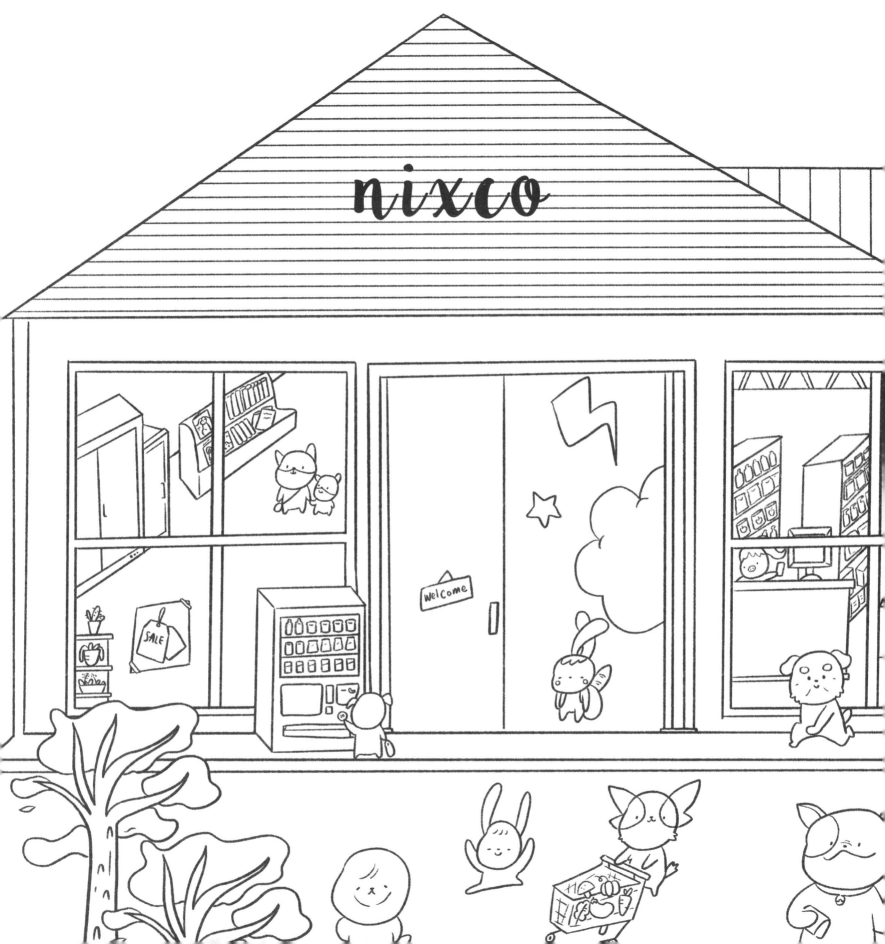

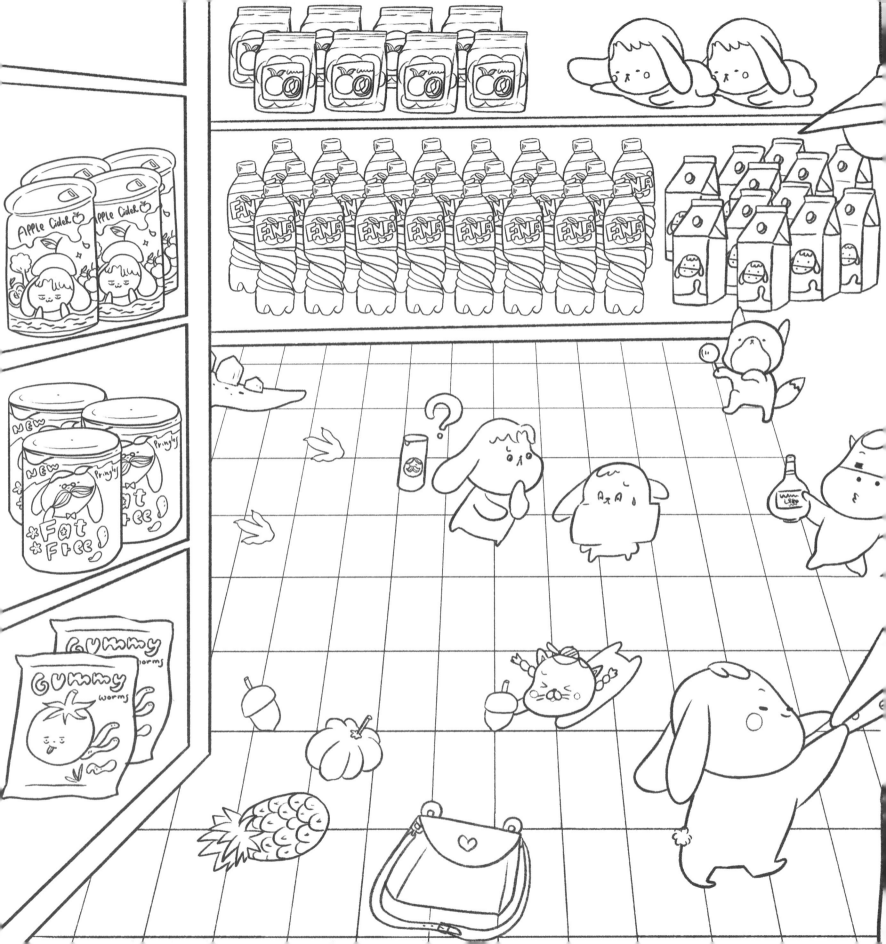

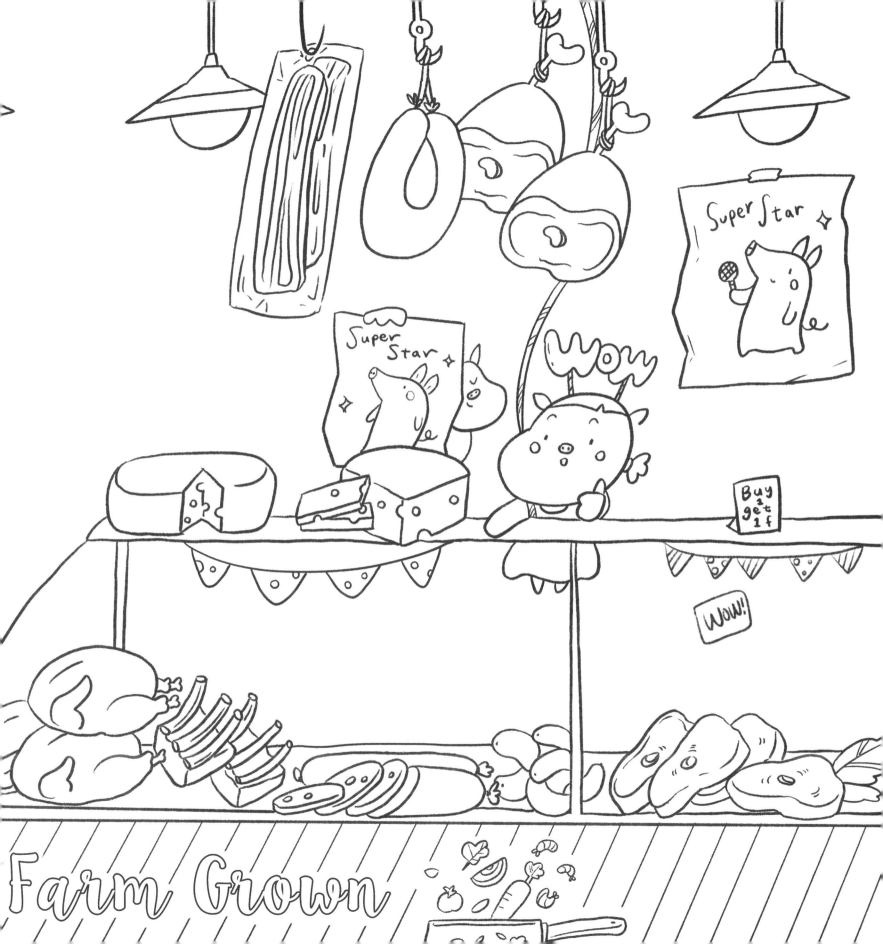

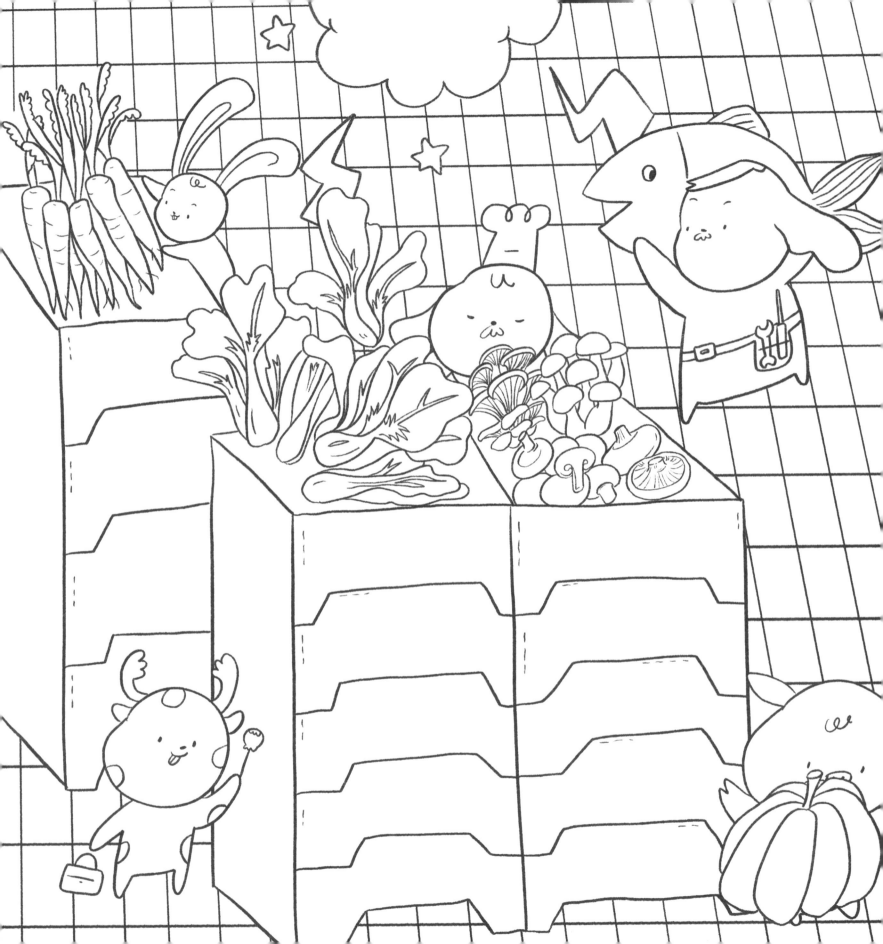

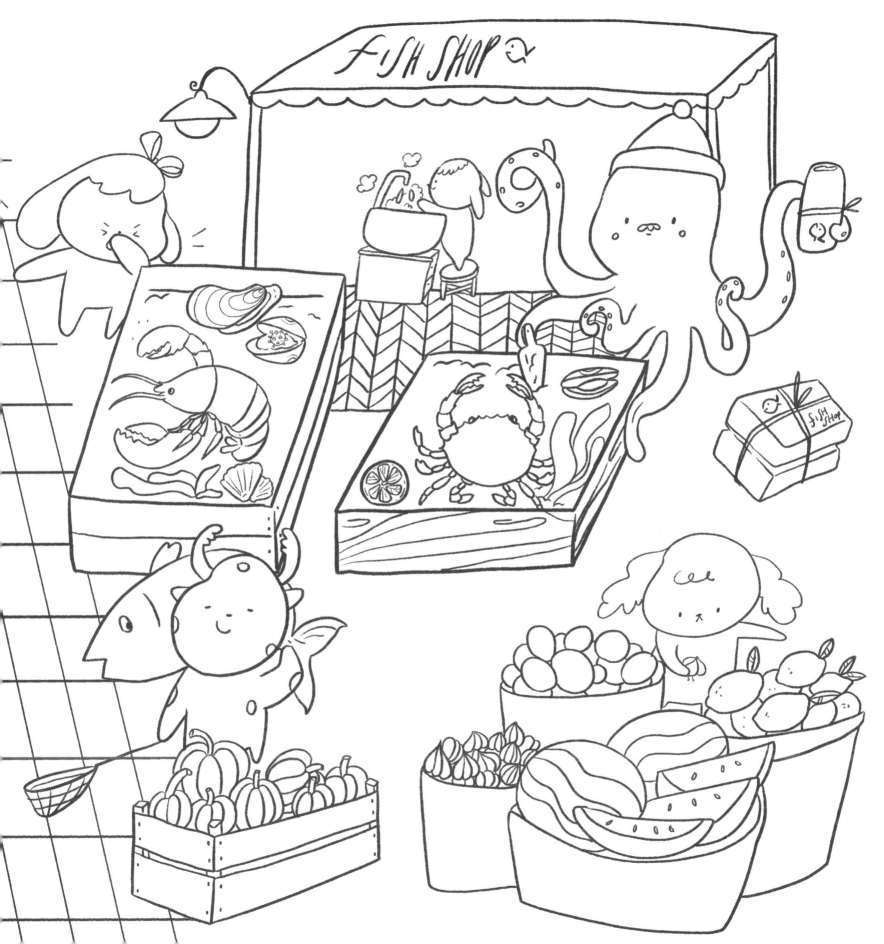

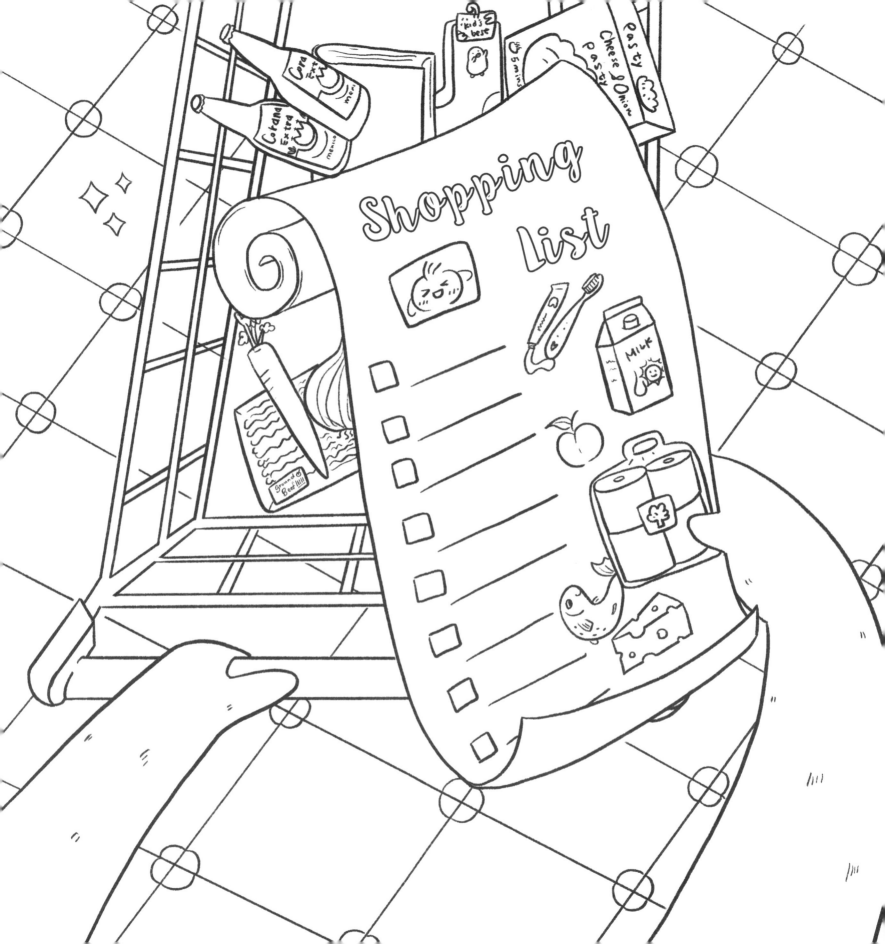

不一樣的購物清單

到超市購物時，最怕漏東漏西，忘記
把東西買齊。這頁著色圖除了有幫助
提醒的功能，也適合讓孩子專注只買
清單上的食材，不會被其他東西給誘
惑喔！

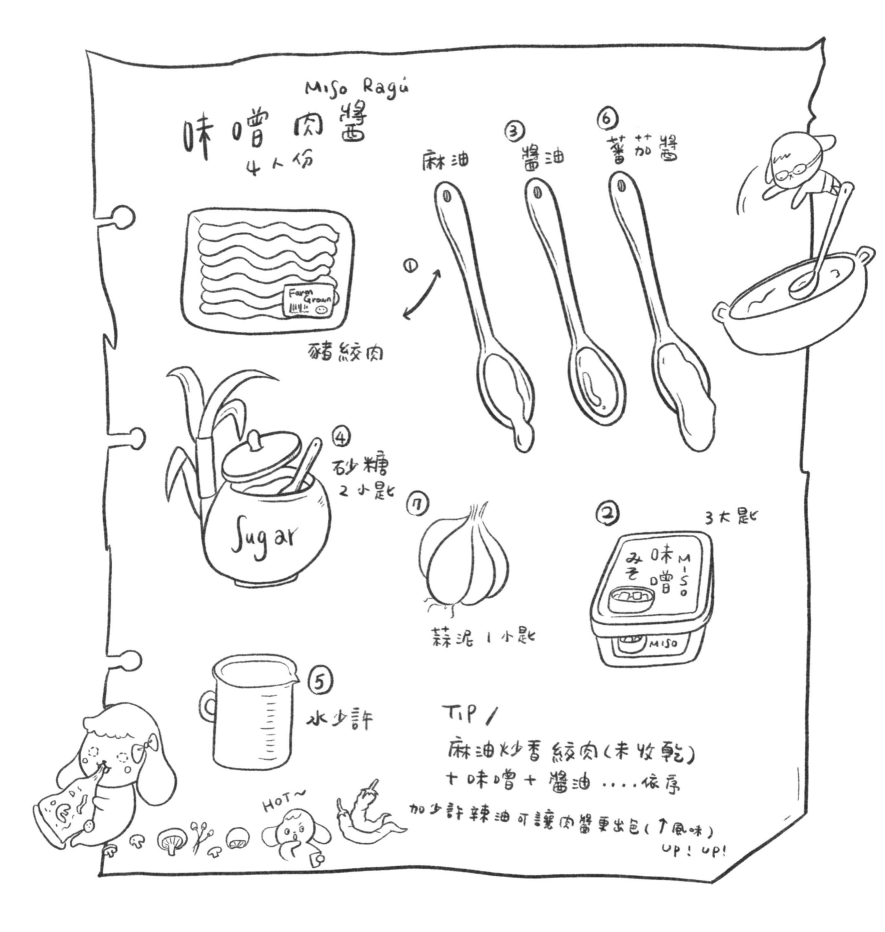

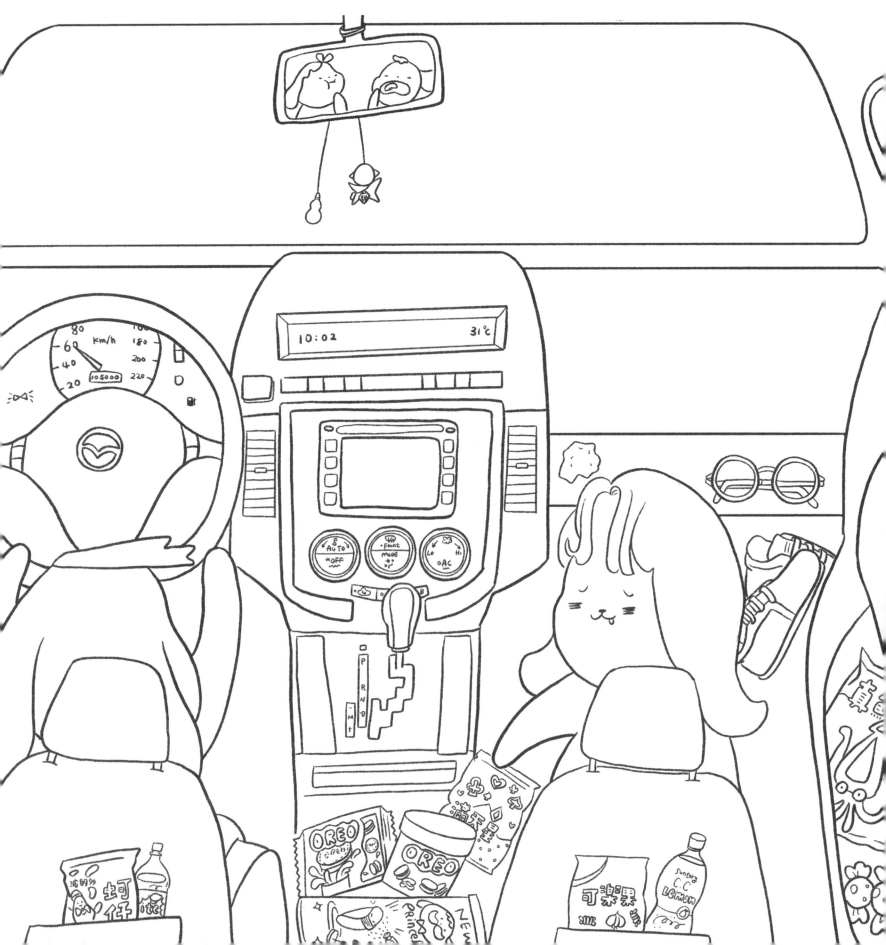

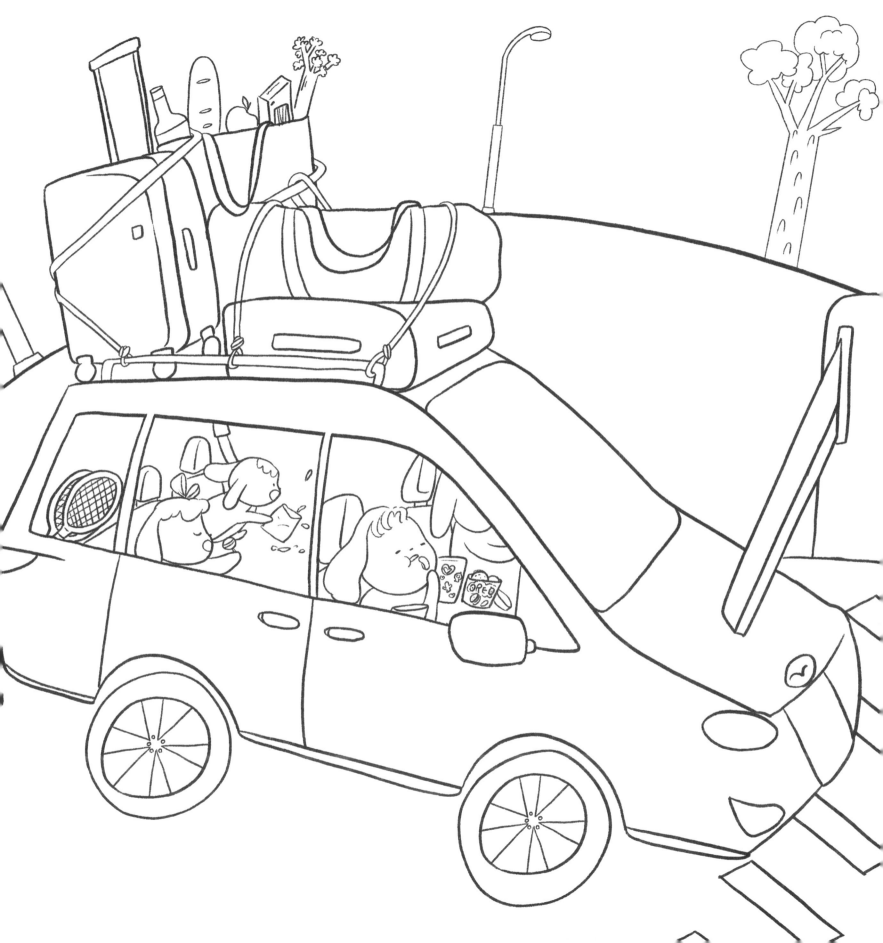

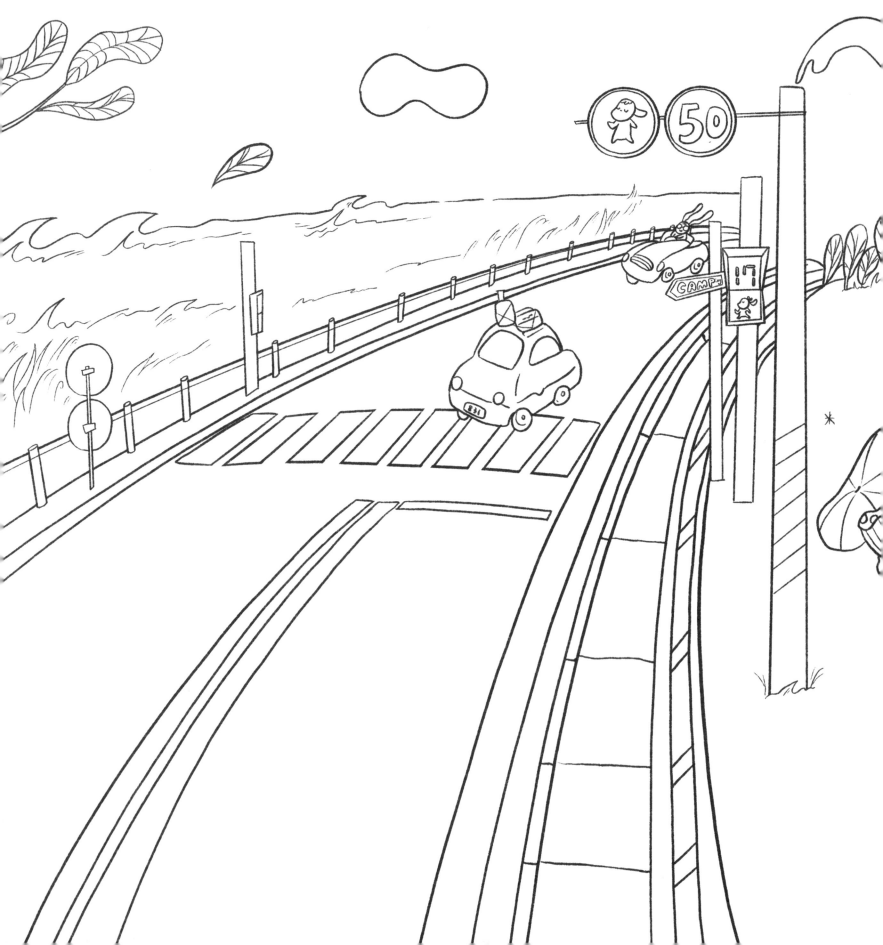

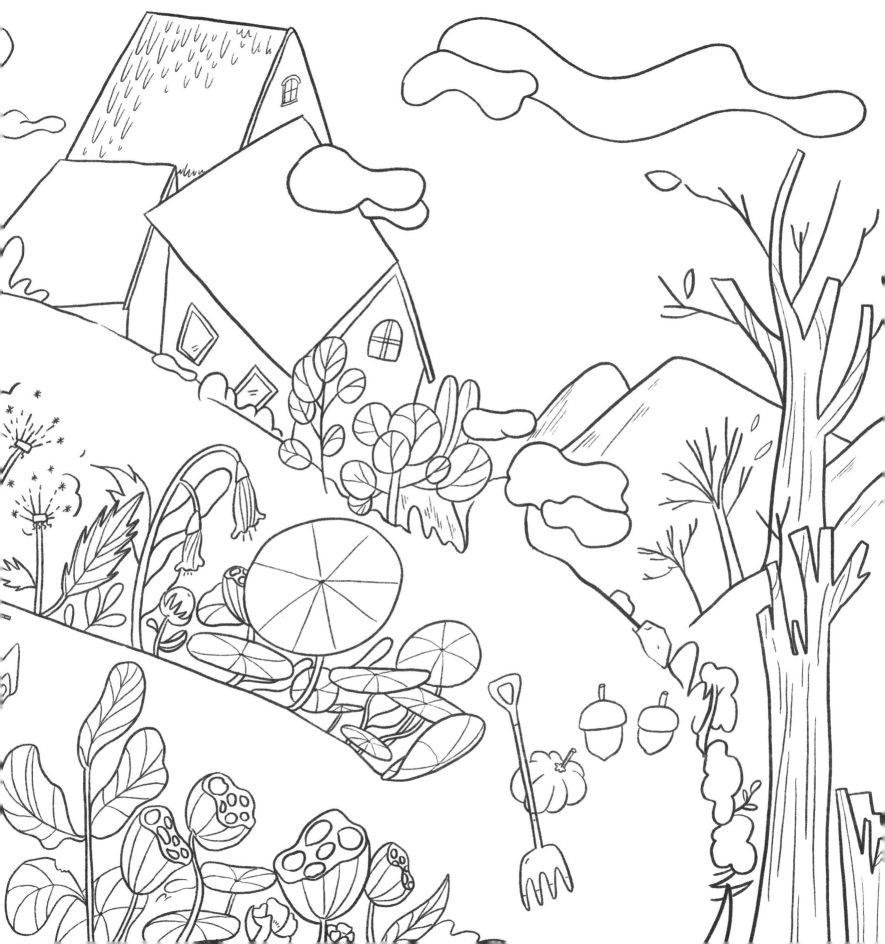

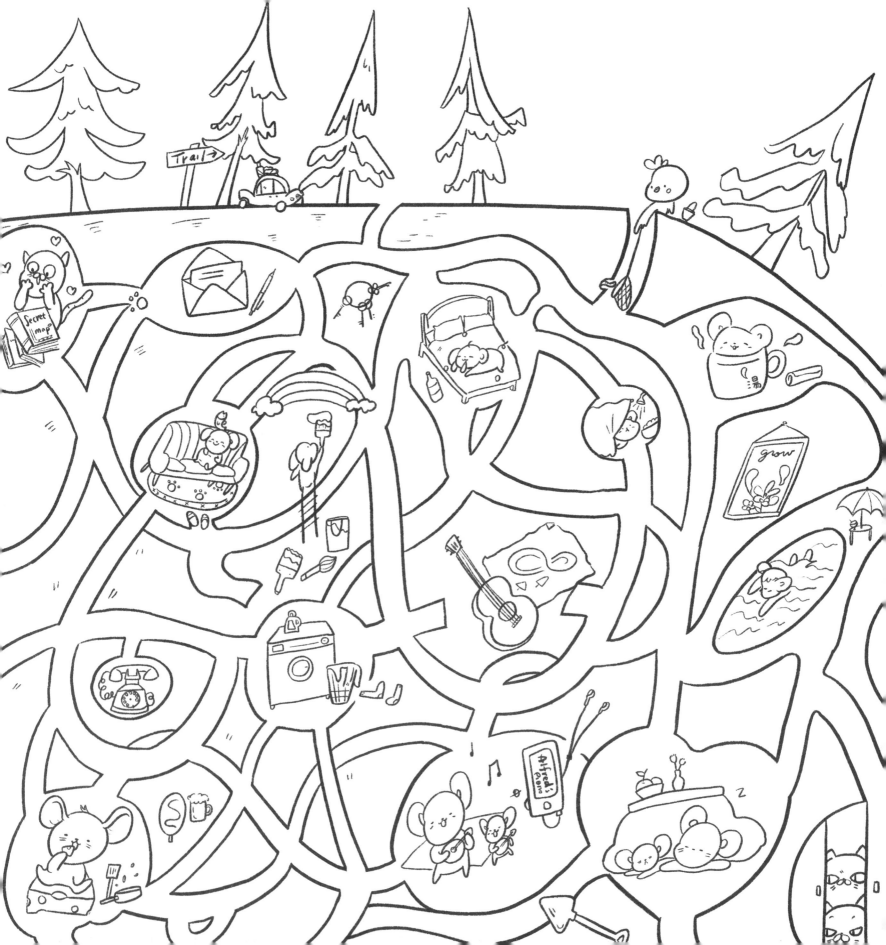

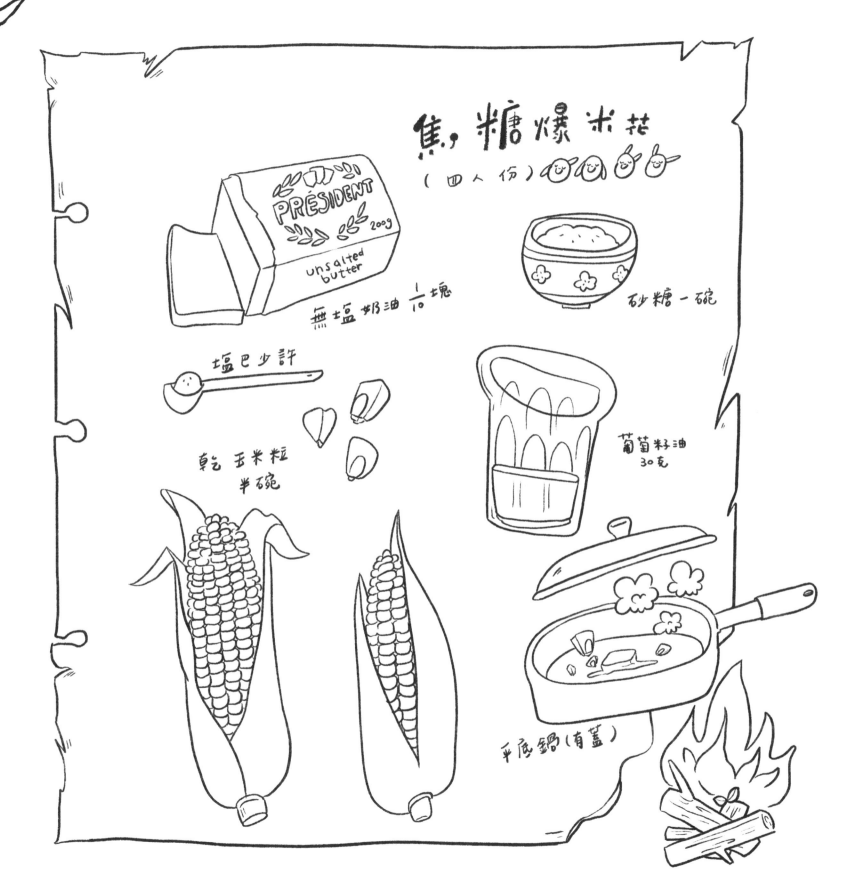

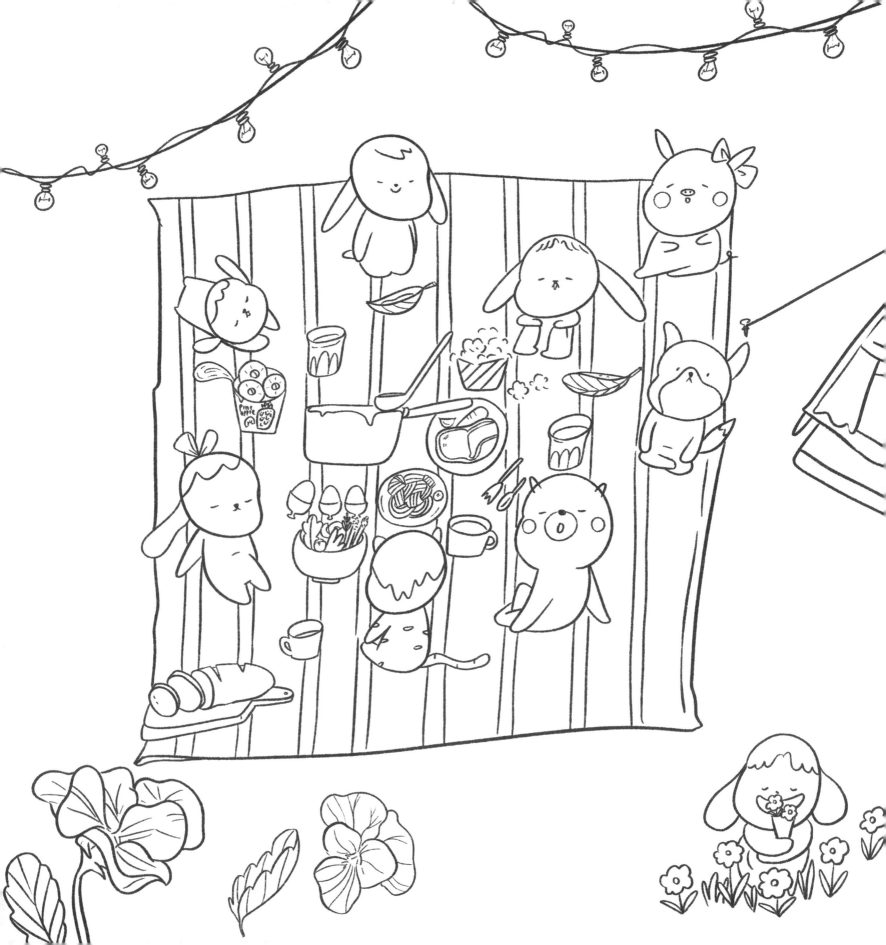

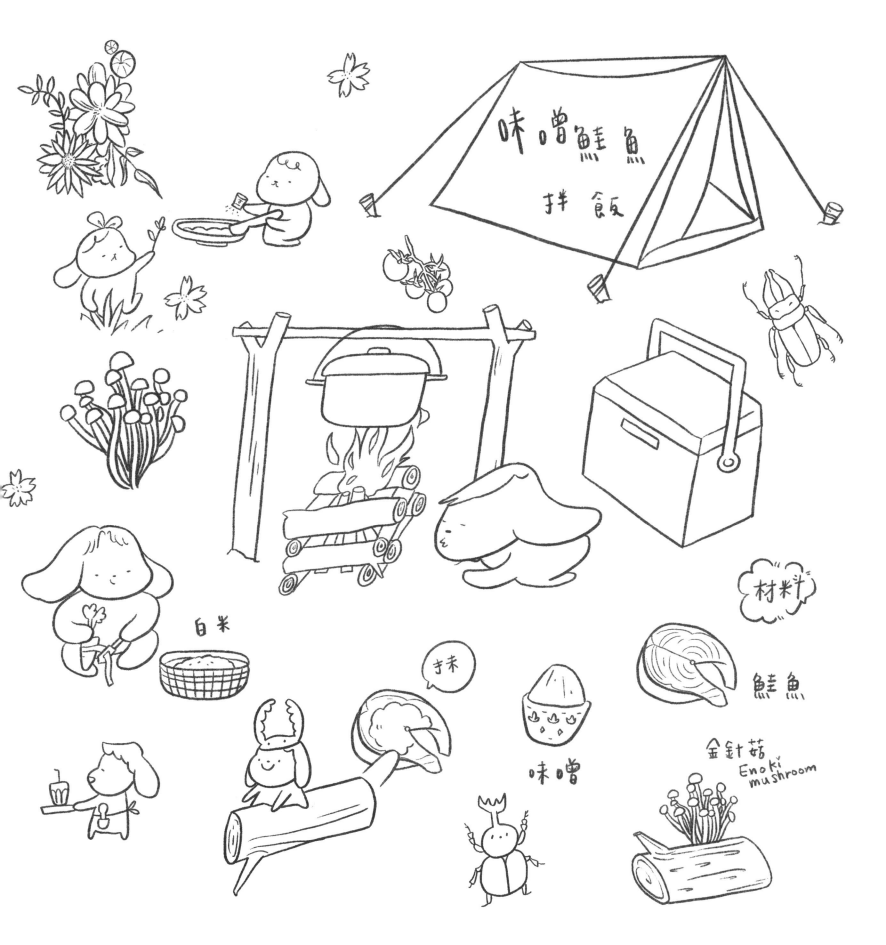

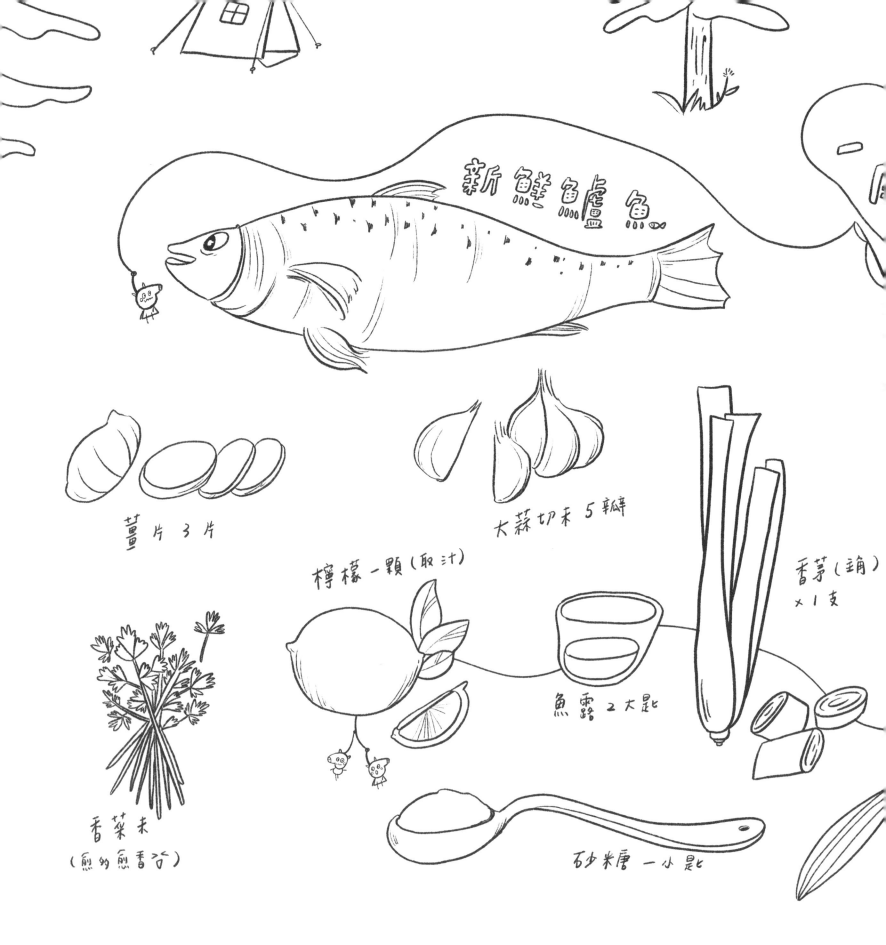

新鮮鱸魚

薑片 3 片

大蒜切末 5 瓣

檸檬一顆（取汁）

香茅（蒴）
×1支

香菜末
（煎的蔥香谷）

魚露 2大匙

砂糖 一小匙

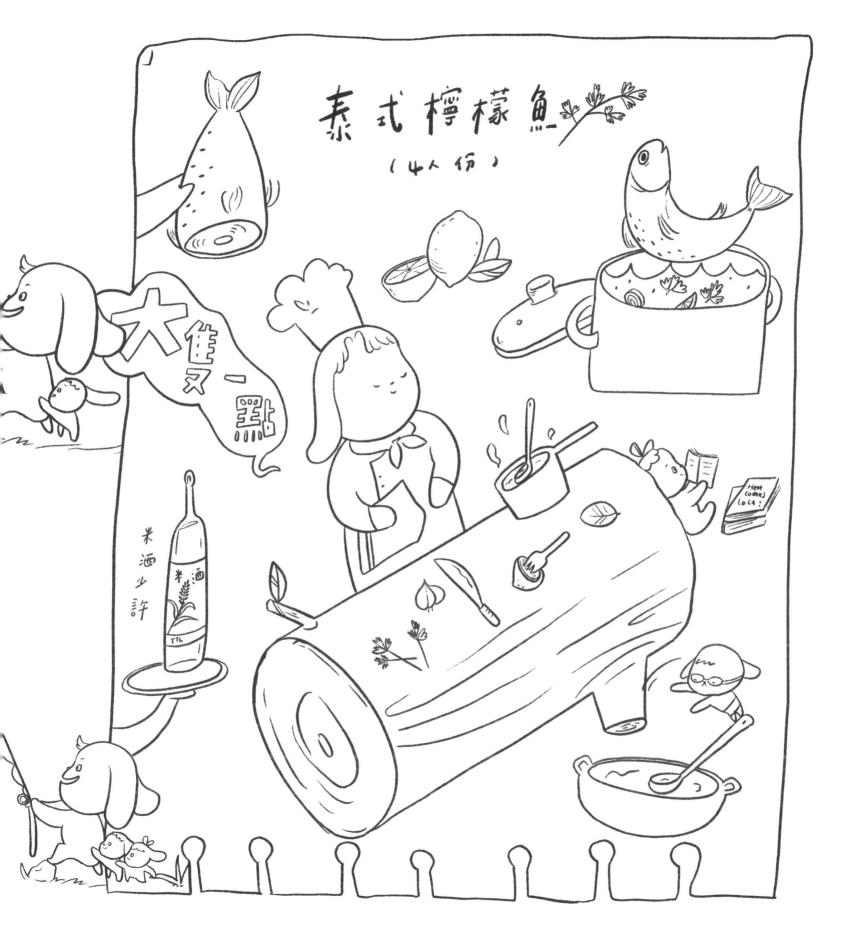

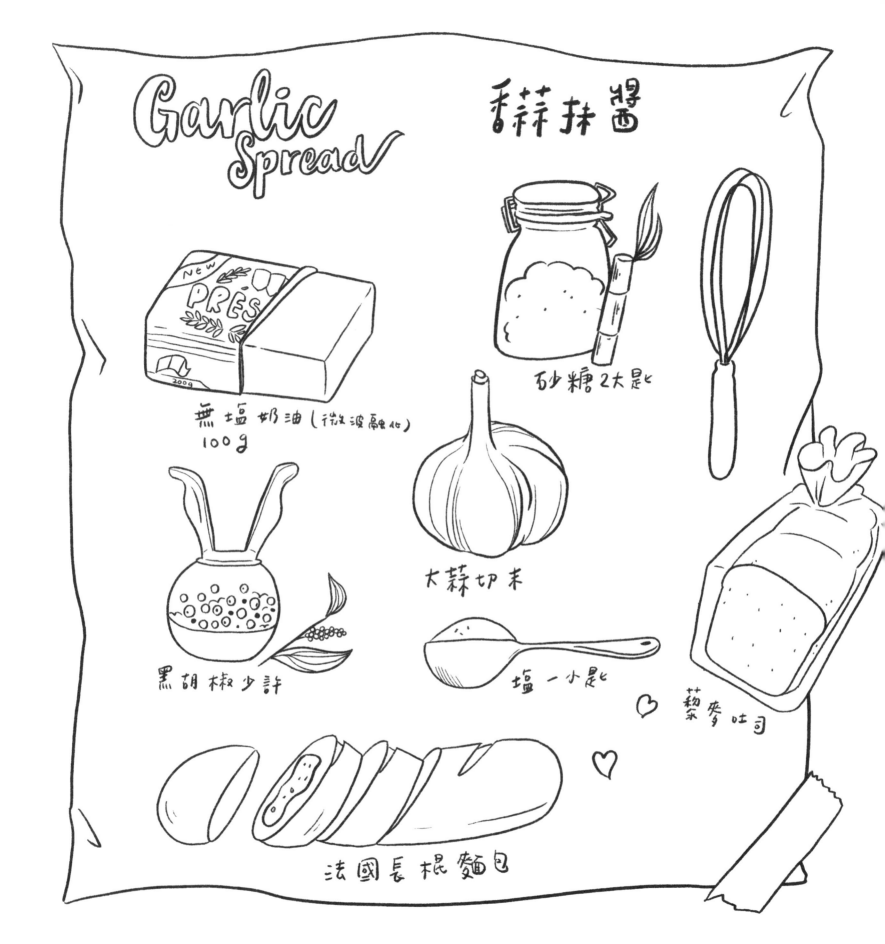

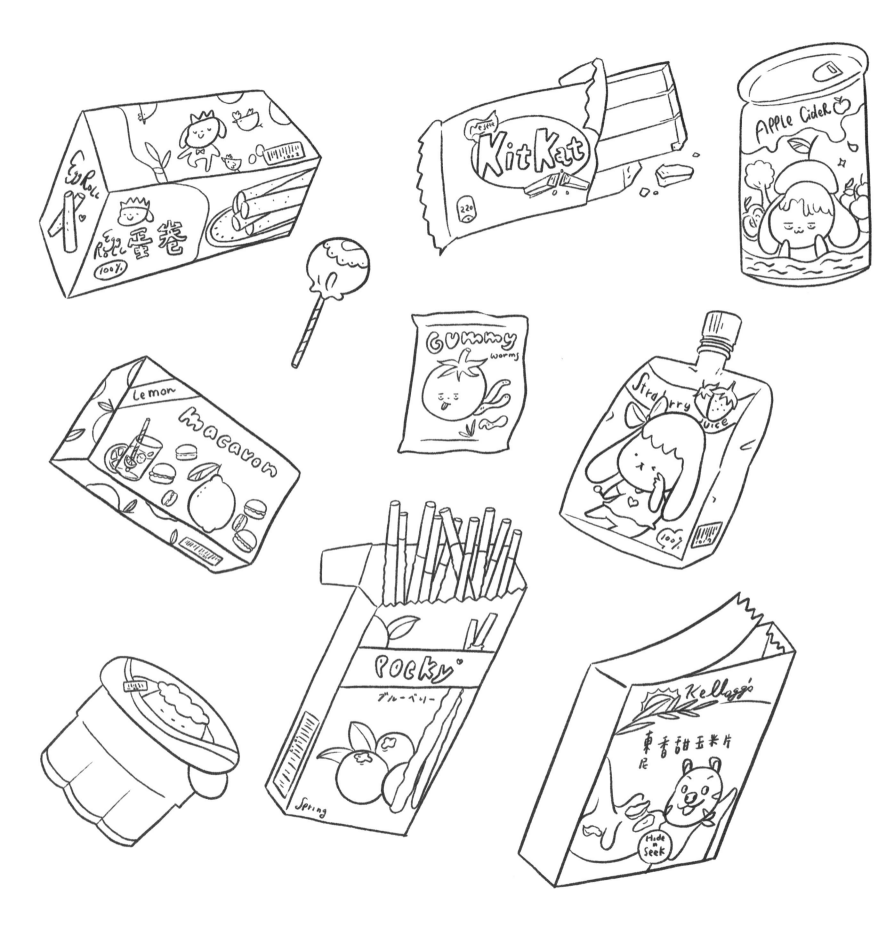

不一樣的零食包裝

這些盒子可當作你的素描練習頁，你也可以畫上自己喜歡的圖案或卡通主角，進而做圖文編排練習喔！

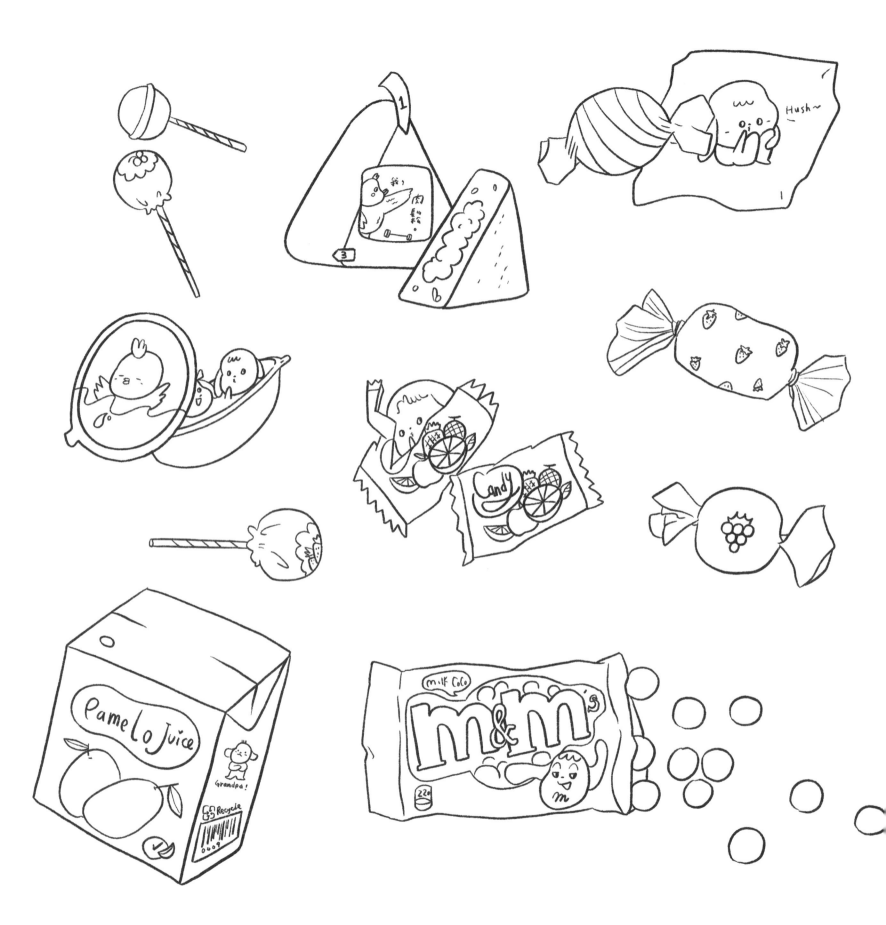

不一樣的糖果包裝

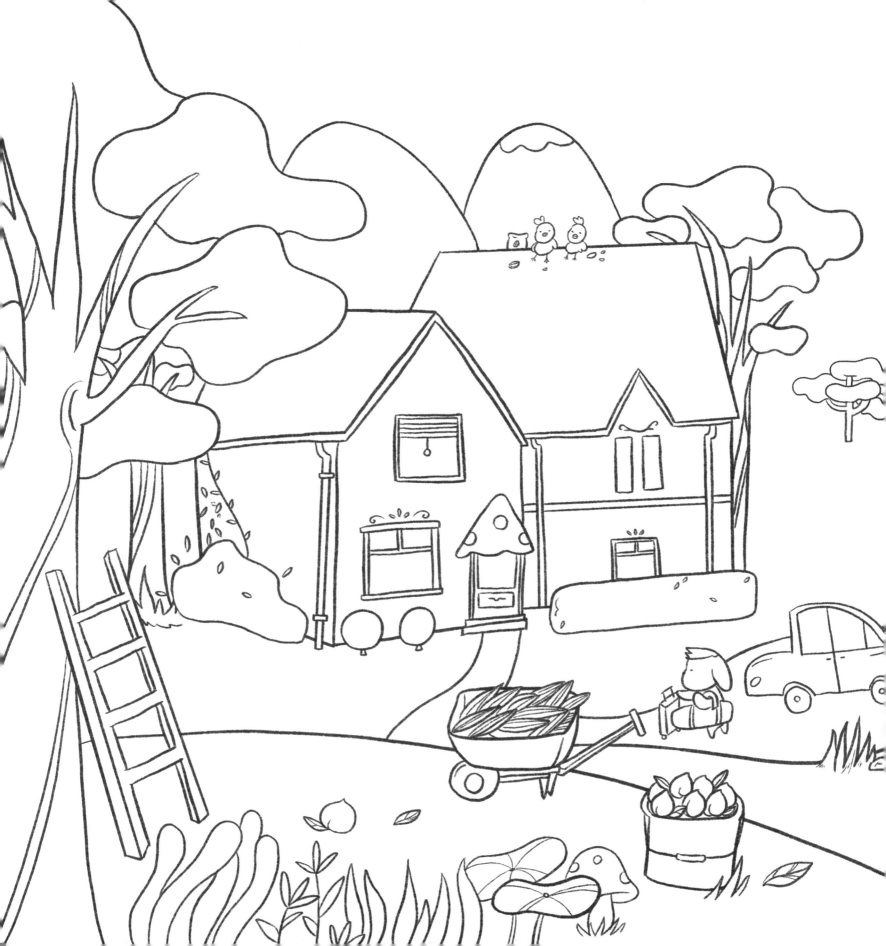

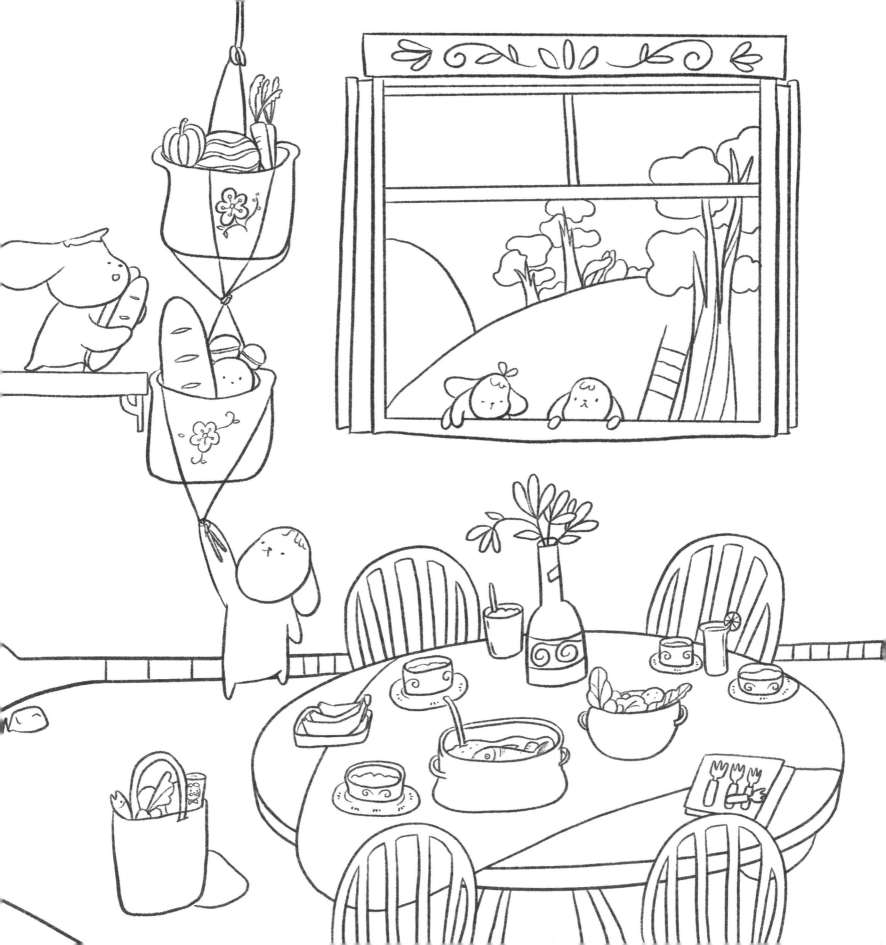

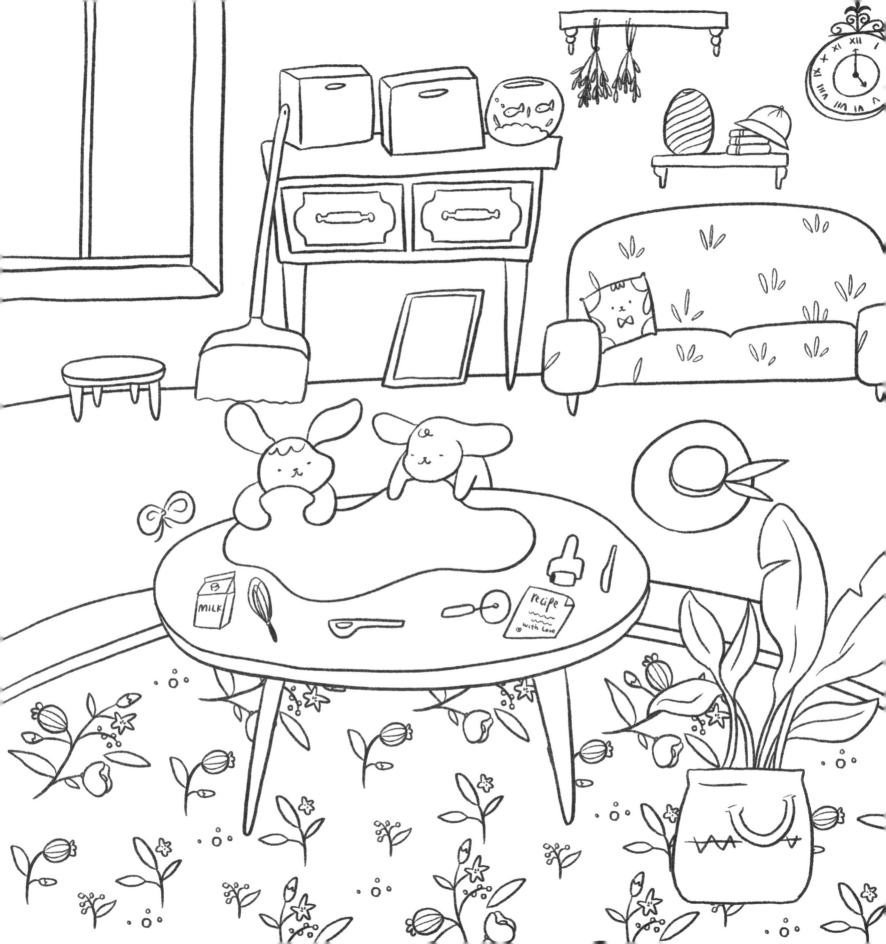

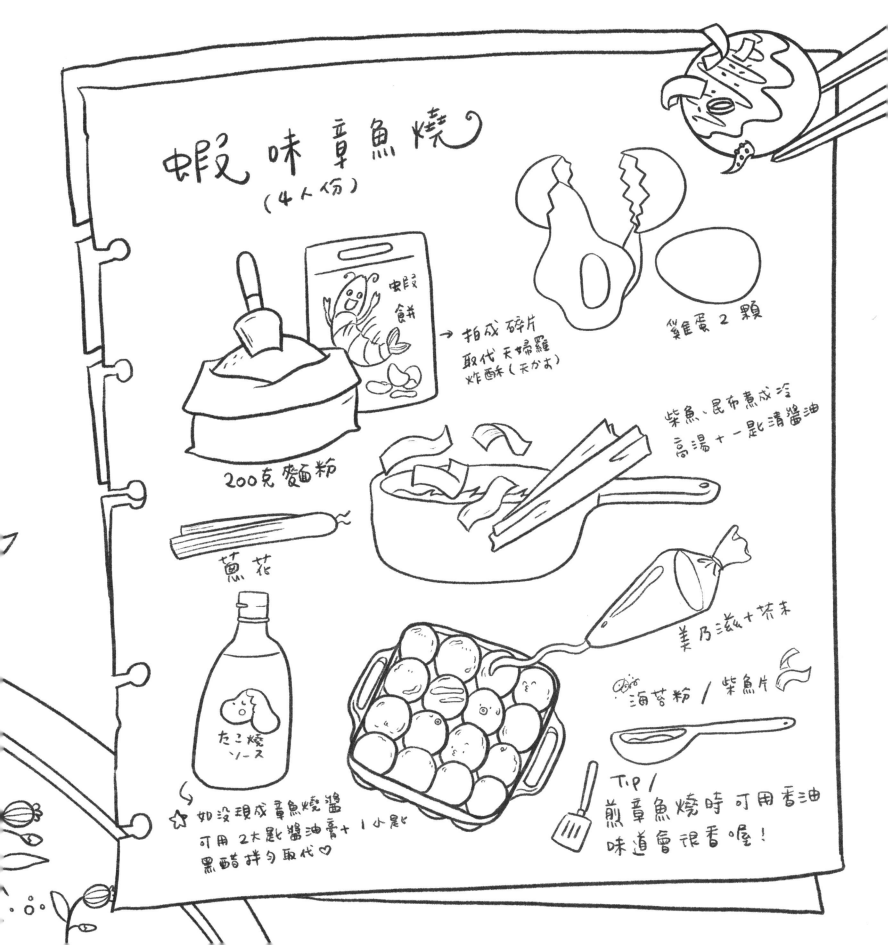

蝦味章魚燒

（4人份）

→ 拍成碎片
取代天婦羅
炸酥（天かす）

蝦餅

200克麵粉

雞蛋 2 顆

蔥花

柴魚、昆布煮成冷
高湯＋一匙清醬油

美乃滋＋芥末

海苔粉／柴魚片

たこ燒ソース

☆ 如沒現成章魚燒醬
可用 2大匙醬油膏＋1小匙
黑醋拌勻取代♡

Tip/
煎章魚燒時可用香油
味道會很香喔！

我(們)的一切。

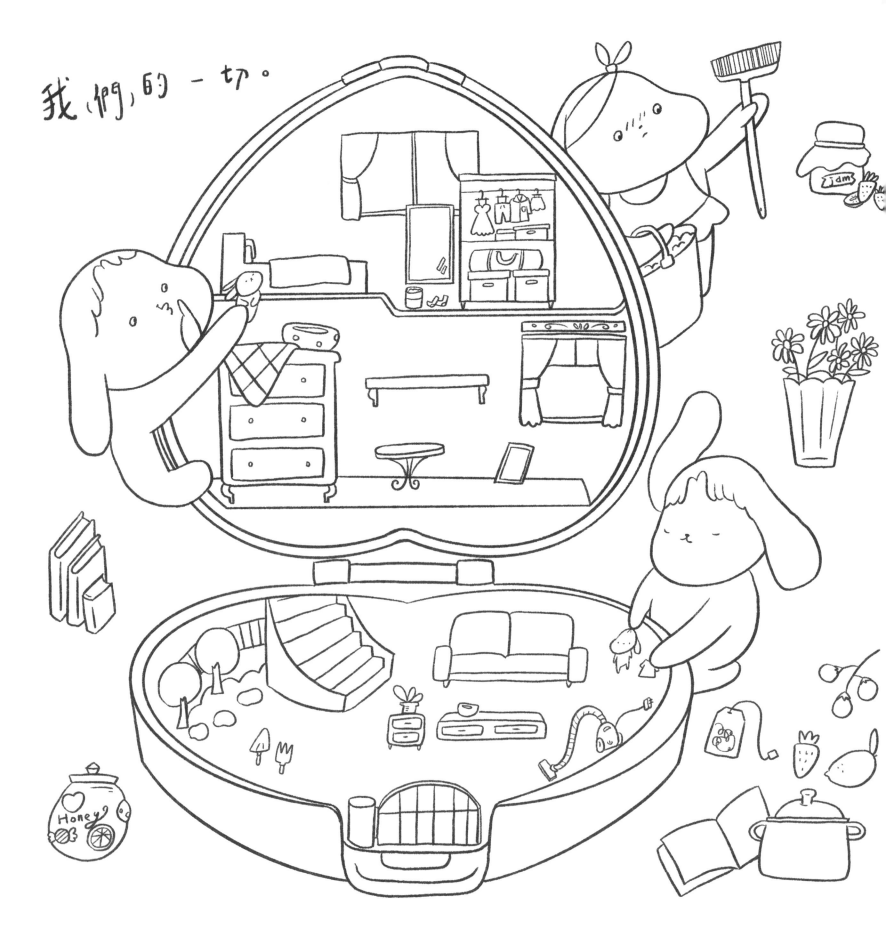

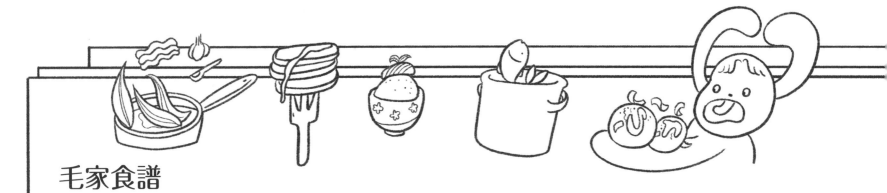

毛家食譜

傳家牛肉麵

材料

牛筋、牛腱　酌量／切大塊
蕃茄　2顆／切丁
洋蔥　1顆／切大塊
紅蘿蔔　2個／切滾刀塊
白蘿蔔　1個／切滾刀塊
青蔥　1根／切蔥段捲好

薑　3-5片
豆瓣醬　1匙
麻油　2大匙
八角　1個
月桂葉　1片
鹽　少許
花椒粒　少許
米酒　適量
清醬油　1杯

作法

1 用麻油爆香薑片。
2 放入牛筋、牛腱拌炒，加豆瓣醬、花椒粒、鹽一同炒香。
3 倒入清醬油煮滾後，加兩杯水。
4 依序放入蕃茄丁、紅白蘿蔔、洋蔥、蔥段、月桂葉、八角。
5 最後在牛肉湯中滴些米酒，增添香氣外，還可除去肉品腥味。

軟酥鬆餅

材料

雞蛋　2顆
麵粉　1碗
鮮奶　3大匙
地瓜粉　2大匙

糖　4大匙
油　1大匙
水　1大匙

作法

1 雞蛋加入糖打至顏色變淺、有光澤，膨脹至兩倍。
2 加入鮮奶、水、油一起拌勻。
3 拌入過篩好的麵粉、地瓜粉，將所有材料拌勻。
4 麵糊需靜置1小時以上。（可前一晚做好，先放入冰箱冷藏）
5 取適量麵糊煎熟。

味噌肉醬

材料

豬絞肉　1盒

麻油　1匙
醬油　少許
蕃茄醬　1匙
砂糖　2小匙
蒜泥　1小匙
味噌　3大匙
水　少許

作法

1 先在冷鍋中倒入麻油，再加熱，然後將豬絞肉炒至微焦香。
2 依序加入味噌、醬油、砂糖、水、蕃茄醬、蒜泥，繼續拌炒。
3 炒至醬汁微微收乾即可。

焦糖爆米花

材料

乾燥玉米粒　60 g
砂糖　70 g
葡萄籽油　30 g
無鹽奶油　30 g
鹽　少許

作法

1 在冷鍋中倒入葡萄籽油，加入玉米粒，蓋上鍋蓋，等待玉米爆開。
2 不沾鍋加入奶油、砂糖、鹽，炒成焦糖醬。
3 將爆米花拌入焦糖醬中，讓爆米花沾上一層均勻的糖霜。
4 趁熱將焦糖爆米花撥開、攤平在烘焙紙上，等涼後即可打開電影台，讓新鮮的爆米花陪伴你。

味噌鮭魚

材料
鮭魚　1片
金針菇　1把
味噌　2大匙
水　1杯

作法
1. 盤中放入切好的金針菇。
2. 在鮭魚表面均勻抹上一層味噌，放在金針菇上。
3. 外鍋加一杯水，將食材放入電鍋蒸熟。

蝦味章魚燒

材料
麵粉　200g
蝦餅　適量
雞蛋　2顆
青蔥　1根／切成蔥花
柴魚、昆布　少許

清醬油　1匙
美乃滋　適量
香油　1匙
海苔粉　1匙
章魚燒醬　1匙

作法
1. 在滾水中放入昆布、醬油，煮熟關火後加入柴魚，做成高湯備用。
2. 麵粉、雞蛋和高湯調製成基本麵糊，再拌入蔥花。
3. 製作章魚燒時，用蝦餅取代天婦羅酥，別有一番鮮味喔！
4. 用香油煎章魚燒味道更香喔！
5. 煎熟後，淋上章魚燒醬和美乃滋，最後撒上海苔粉。

香蒜抹醬

材料
無鹽奶油　100g
砂糖　2大匙
蒜頭　1顆／切末
黑胡椒　少許
鹽　1小匙

作法
1. 奶油微波融化。
2. 加入砂糖、蒜頭末、黑胡椒和鹽。
3. 將所有食材均勻拌好。
4. 先在土司上塗抹一層香蒜醬，再放進烤箱，加熱後的蒜頭和砂糖飄出的焦糖味，讓孩子們一片接一片地停不下來。

泰式檸檬魚

材料
鱸魚　1隻

米酒　少許
薑　3片
香茅　1支
魚露　2大匙
砂糖　1小匙
大蒜　5瓣／切末
檸檬　1顆／取汁
香菜　適量／切末

作法
1. 在鱸魚表面抹上米酒後，加入薑片、香茅、水一起煮熟。
2. 起鍋前兩分鐘，再加入魚露、砂糖、蒜末增添香味。
3. 上菜前，淋上檸檬汁並撒上香菜。

Spot the differences

找找看，這兩張圖有哪些地方不一樣？

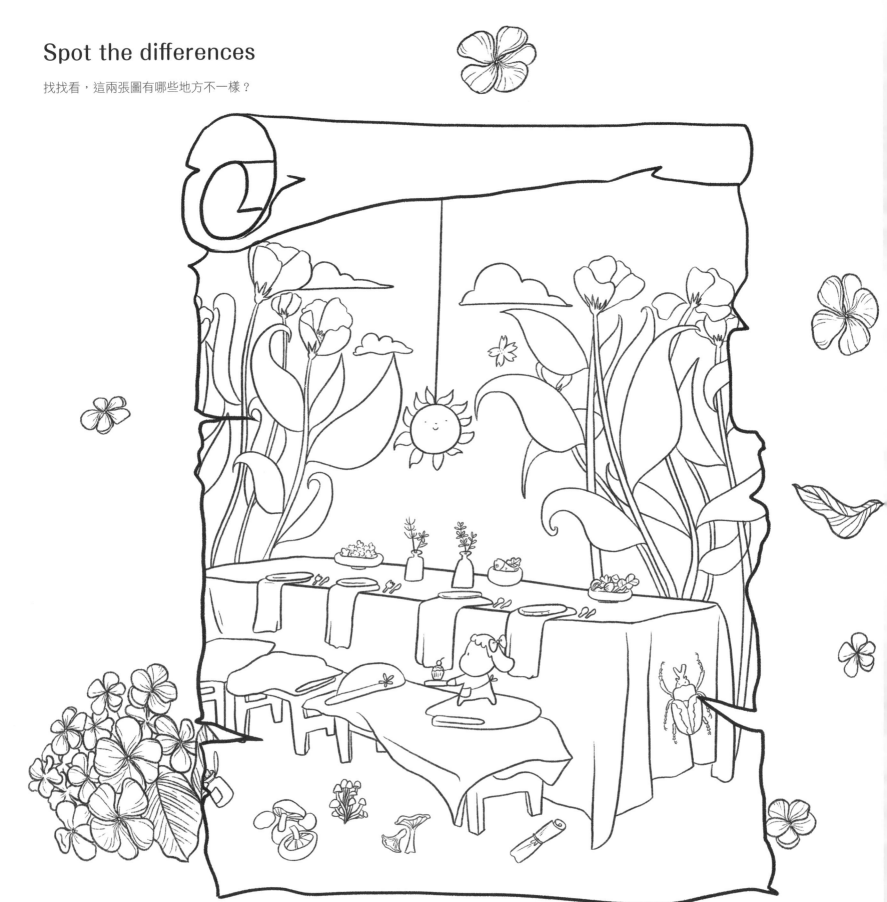

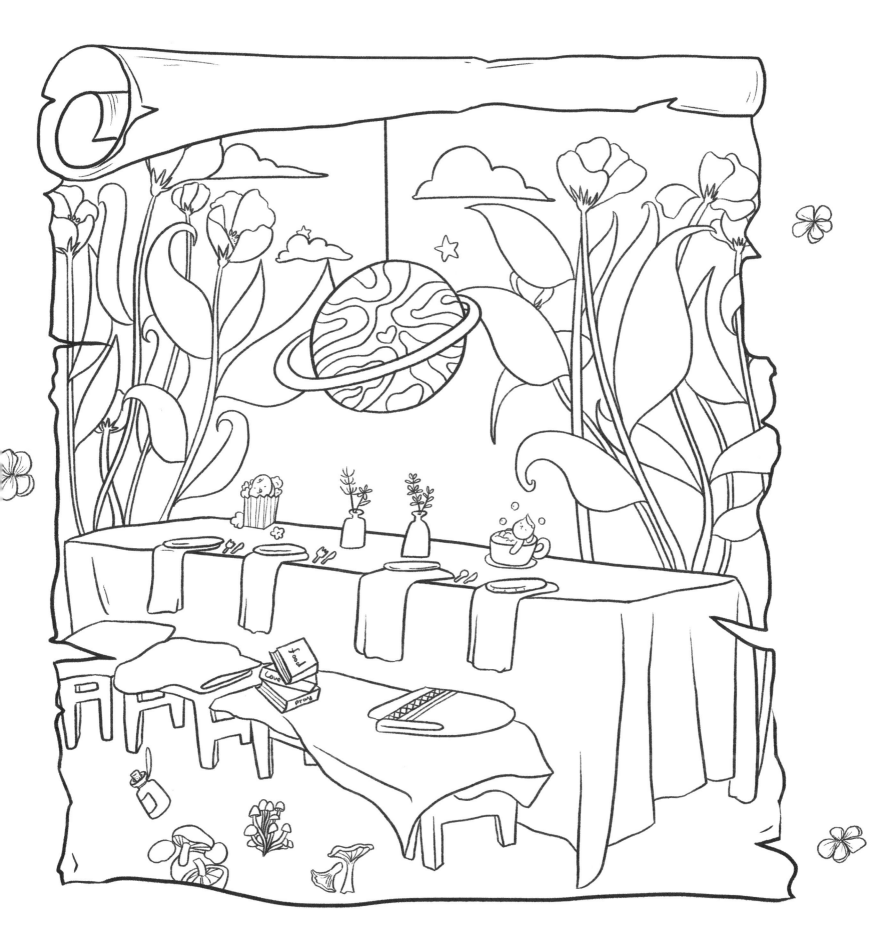

Sudoku Fun

先將圖案一一塗色吧！

遊戲規則

在左頁圖的空格內畫上或貼入九種圖案，但必須使每行、每列和每個九宮格內的圖案都不重複。

家長可以將此頁列印，請孩子塗色後，再剪下圖案。待一切就緒後，可輪流在左頁圖的空格內擺上正確的圖案。現在，同心協力完成可愛版數獨吧！

每行圖案不重複
↓

每列圖案不重複 →

1宮	2宮	3宮

每個九宮格內 →
圖案不重複

4宮	5宮	6宮

7宮	8宮	9宮

以下圖案也一一塗色後再剪下使用。

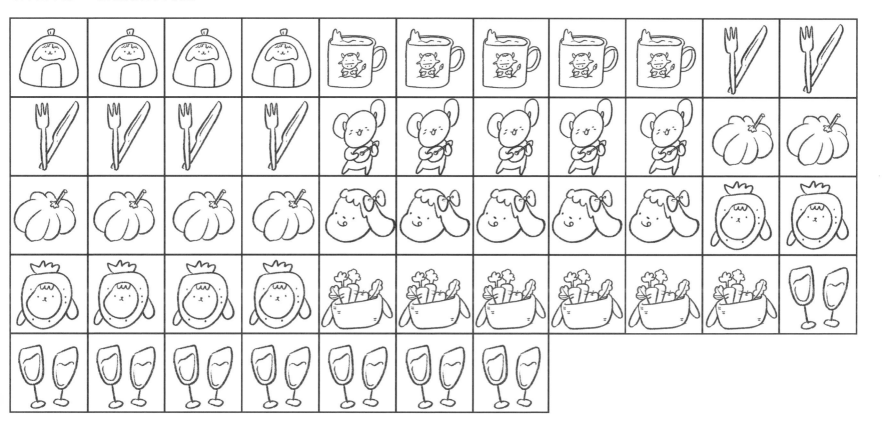

 版權所有・翻印必究　　　　定價320元

國家圖書館出版品預行編目（CIP）資料

親愛的波比狗 = Pup's day out/Niksharon
著. -- 初版. -- 新北市：漢欣文化, 2020.11
72面；25X25公分. --（多彩多藝；3）
ISBN 978-957-686-801-6（平裝）

1.繪畫 2.畫冊

947.39　　　　　　　　109016542

多彩多藝3

親愛的波比狗 Pup's Day Out

作　　　者／Niksharon

封 面 繪 製／Niksharon

總　編　輯／徐昱

封 面 設 計／周盈汝

執 行 美 編／周盈汝

出　版　者／**漢欣文化事業有限公司**

地　　　址／新北市板橋區板新路206號3樓

電　　　話／02-8953-9611

傳　　　真／02-8952-4084

郵 撥 帳 號／05837599 漢欣文化事業有限公司

電 子 郵 件／hsbookse@gmail.com

初 版 一 刷／2020年11月

Spot the differences answer

＊有10個地方不一樣

Sudoku Fun answer